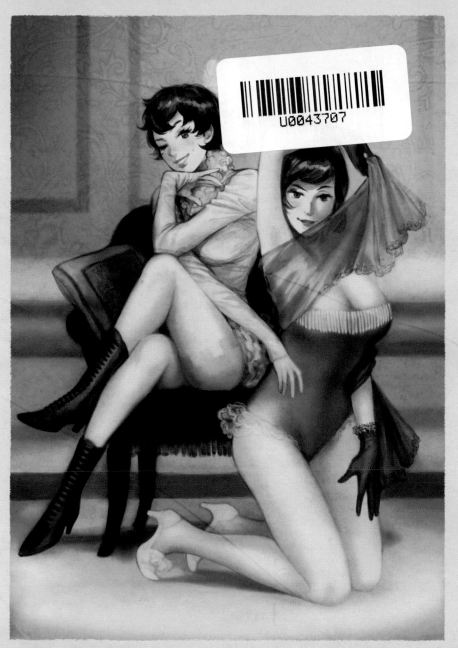

無魂者 艾莉西亞 Vol.3

無魂者
艾莉西亞
Vol.3

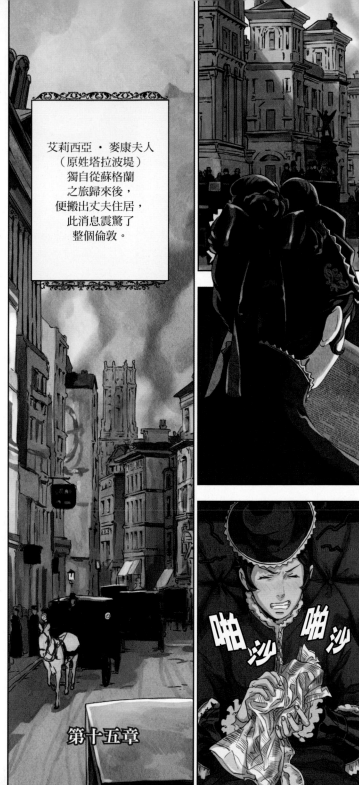

艾莉西亞‧麥康夫人
（原姓塔拉波堤）
獨自從蘇格蘭
之旅歸來後，
便搬出丈夫住居，
此消息震驚了
整個倫敦。

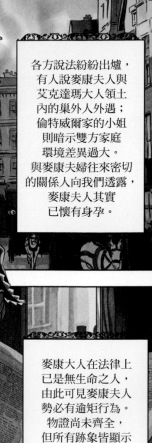

各方說法紛紛出爐，
有人說麥康夫人與
艾克達瑪大人領土
內的巢外人外遇；
倫特威爾家的小姐
則暗示雙方家庭
環境差異過大。
與麥康夫婦往來密切
的關係人向我們透露，
麥康夫人其實
已懷有身孕。

麥康大人在法律上
已是無生命之人，
由此可見麥康夫人
勢必有逾矩行為。
物證尚未齊全，
但所有跡象皆顯示
一樁世紀醜聞
即將浮現檯面。

第十五章

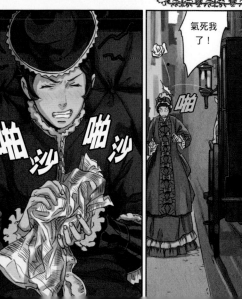

啪 沙 啪 沙

氣死我
了！

啪

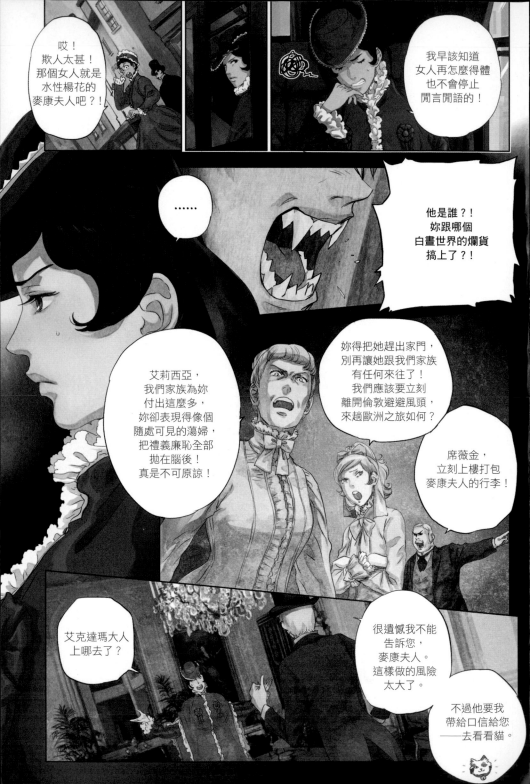

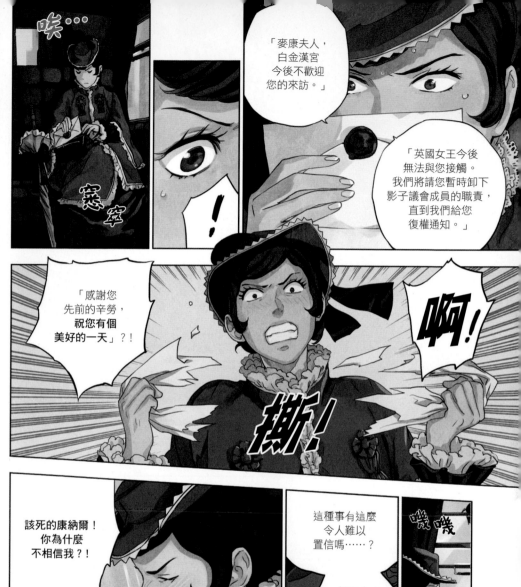

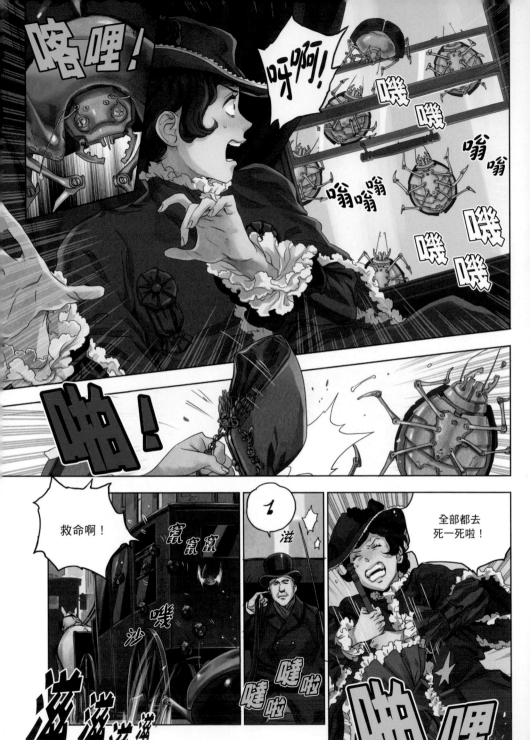

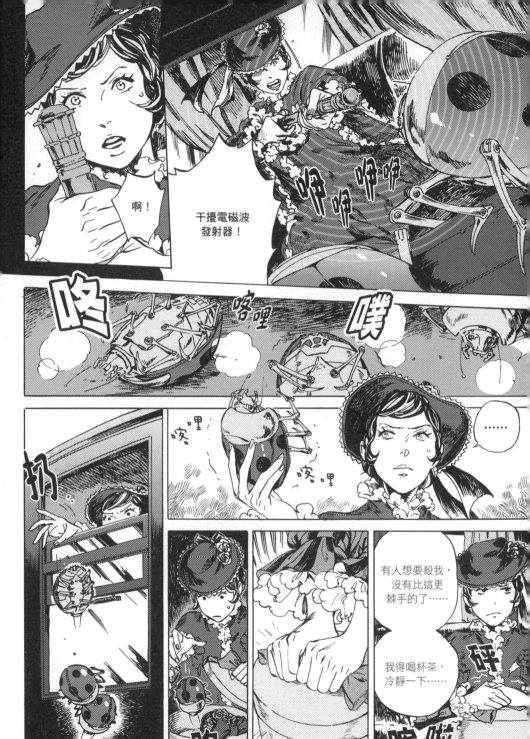

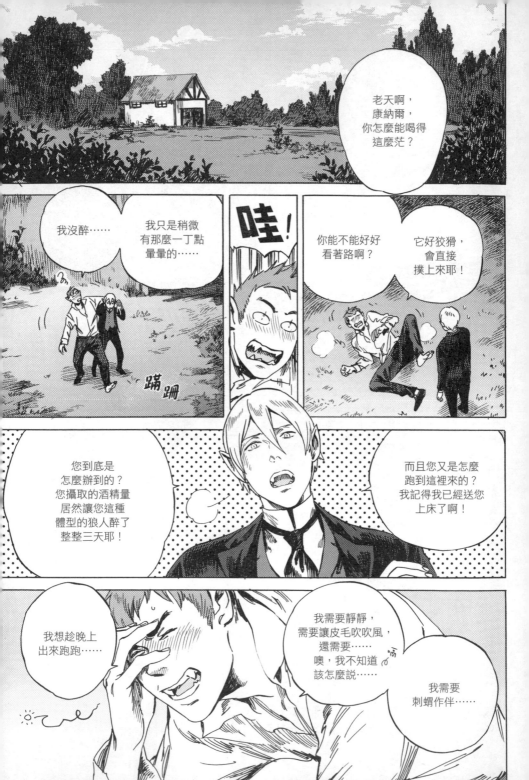

那您找到了嗎?

我是說平靜。您找回內心的平靜了嗎?

我看起來平靜嗎?

找到什麼?這裡沒有刺蝟啊……蠢刺蝟!

'''

沒錯!

她卡在這裡,我就是沒辦法甩開她!

為什麼她要做出那種事?

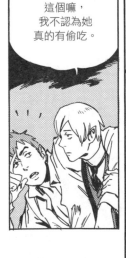

這個嘛,我不認為她真的有偷吃。

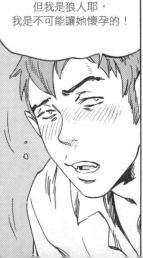

藍道夫,你聽了可能會很意外,但我是狼人耶,我是不可能讓她懷孕的!

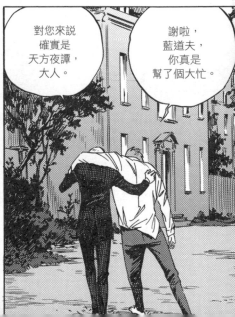

對您來說確實是天方夜譚,大人。

謝啦,藍道夫,你真是幫了個大忙。

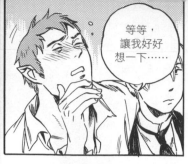

等等，讓我好好想一下……

而且出這主意的人是你！

唉…

我說啊，我可是在那女人面前卑躬屈膝耶！本大爺耶！

您不覺得自己該清醒了嗎？

才不！

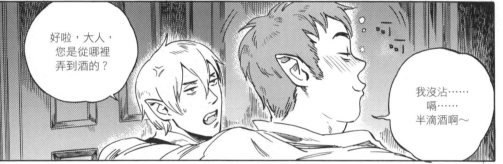

好啦，大人，您是從哪裡弄到酒的？

我沒沾……嗝……半滴酒啊～

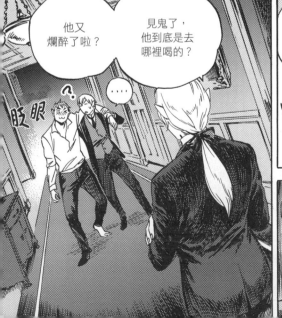

他又爛醉了啦？

見鬼了，他到底是去哪裡喝的？

眨眼

．‥‥

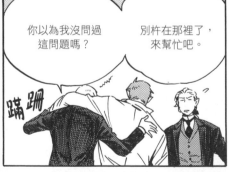

你以為我沒問過這問題嗎？

別杵在那裡了，來幫忙吧。

蹦蹦

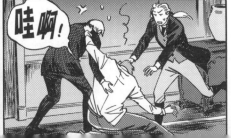

哇啊！

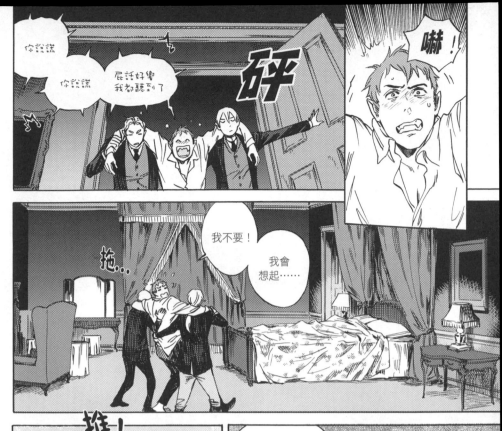

嚇!

砰

你說謊

你說謊

屁話好響
我都聽到了

我不要！

我會
想起……

拖...

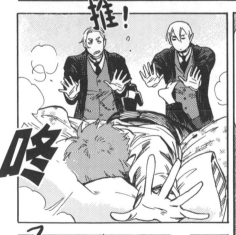

推！

咚

Zzz

鼾

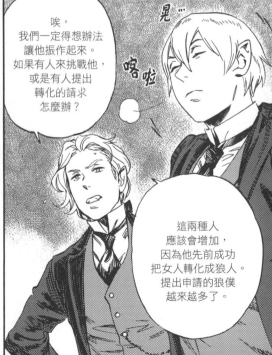

晃...

喀啦

唉，
我們一定得想辦法
讓他振作起來。
如果有人來挑戰他，
或是有人提出
轉化的請求
怎麼辦？

這兩種人
應該會增加，
因為他先前成功
把女人轉化成狼人。
提出申請的狼僕
越來越多了。

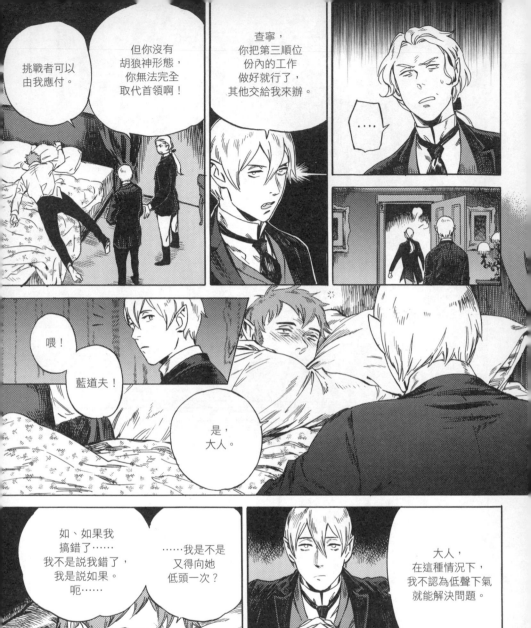

挑戰者可以由我應付。

但你沒有胡狼神形態，你無法完全取代首領啊！

查寧，你把第三順位份內的工作做好就行了，其他交給我來辦。

‥‥‥‥

喂！

藍道夫！

是，大人。

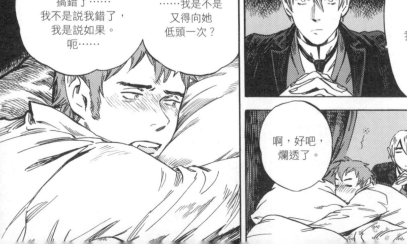

如、如果我搞錯了‥‥‥我不是說我錯了，我是說如果。呃‥‥‥

‥‥‥我是不是又得向她低頭一次？

大人，在這種情況下，我不認為低聲下氣就能解決問題。

啊，好吧，爛透了。

‥‥‥

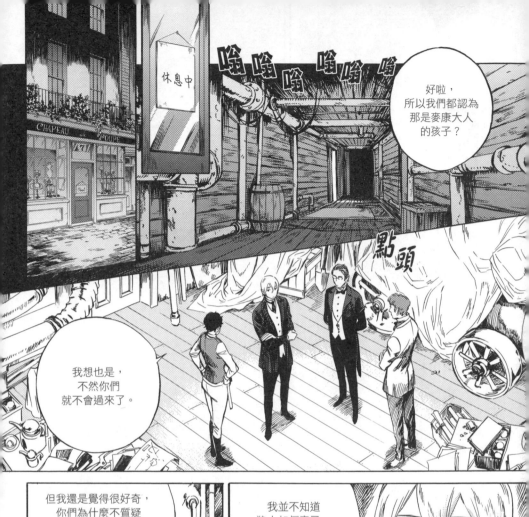

好啦，
所以我們都認為
那是麥康大人
的孩子？

休息中

嗡嗡嗡嗡嗡嗡

點頭

我想也是，
不然你們
就不會過來了。

但我還是覺得很好奇，
你們為什麼不質疑
艾莉西亞呢？萊奧教授，
你是麥康大人的副手，
結果連你也認為狼人
有可能產下後代？

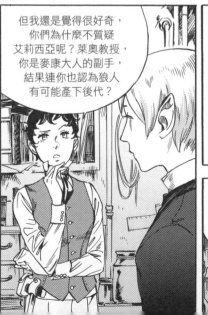

我並不知道
狼人如何產子，
我只是知道有人
相信這種可能性……
應該說有一群人
相信才對，
而他們對這種
事情的看法
通常是正確的。

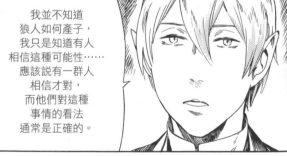

他們？
他們是誰？

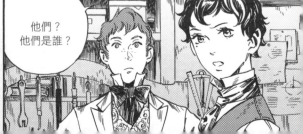

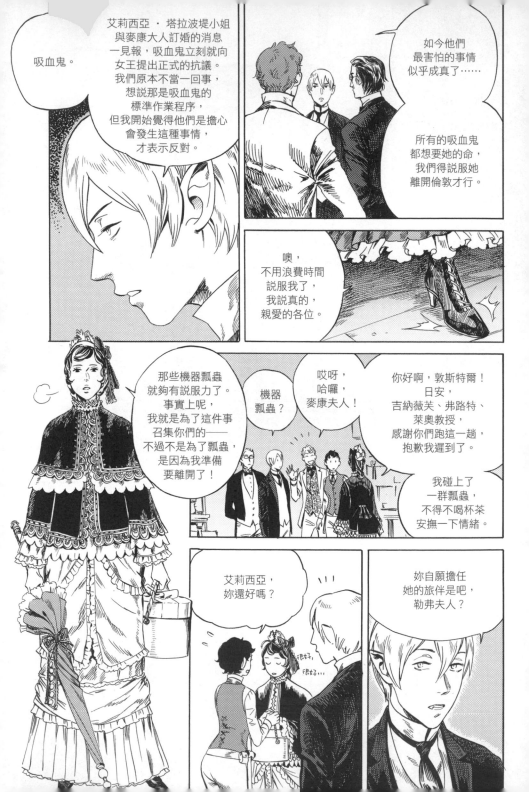

吸血鬼。

艾莉西亞・塔拉波堤小姐與麥康大人訂婚的消息一見報，吸血鬼立刻就向女王提出正式的抗議。我們原本不當一回事，想說那是吸血鬼的標準作業程序，但我開始覺得他們是擔心會發生這種事情，才表示反對。

如今他們最害怕的事情似乎成真了……

所有的吸血鬼都想要她的命，我們得說服她離開倫敦才行。

噢，不用浪費時間說服我了，我說真的，親愛的各位。

那些機器瓢蟲就夠有說服力了。事實上呢，我就是為了這件事召集你們的——不過不是為了瓢蟲，是因為我準備要離開了！

機器瓢蟲？

哎呀，哈囉，麥康夫人！

你好啊，敦斯特爾！日安，吉納薇芙、弗路特、萊奧教授，感謝你們跑這一趟，抱歉我遲到了。

我碰上了一群瓢蟲，不得不喝杯茶安撫一下情緒。

艾莉西亞，妳還好嗎？

很好很好……

妳自願擔任她的旅伴是吧，勒弗夫人？

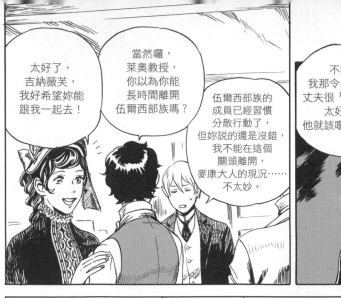

太好了，
吉納薇芙，
我好希望妳能
跟我一起去！

當然囉，
萊奧教授，
你以為你能
長時間離開
伍爾西部族嗎？

伍爾西部族的
成員已經習慣
分散行動了，
但妳說的還是沒錯，
我不能在這個
關頭離開，
麥康大人的現況……
不太妙。

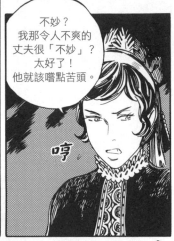

不妙？
我那令人不爽的
丈夫很「不妙」？
太好了！
他就該嚐點苦頭。

哼

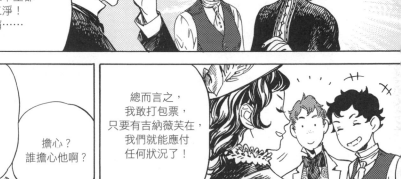

唉，
他已經連醉三天了，
我發現他把我
收集的甲醛樣本全都
喝得一乾二淨！
真讓我頭痛……

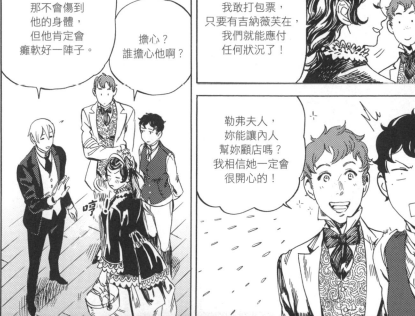

別擔心，
那不會傷到
他的身體，
但他肯定會
癱軟好一陣子。

擔心？
誰擔心他啊？

哼

總而言之，
我敢打包票，
只要有吉納薇芙在，
我們就能應付
任何狀況了！

勒弗夫人，
妳能讓內人
幫妳顧店嗎？
我相信她一定會
很開心的！

呃

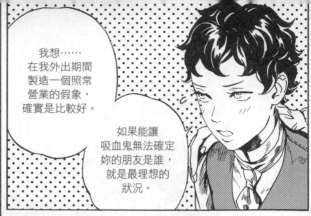

這就是我邀敦斯特爾過來的原因啊！

我想……在我外出期間製造一個照常營業的假象，確實是比較好。

如果能讓吸血鬼無法確定妳的朋友是誰，就是最理想的狀況。

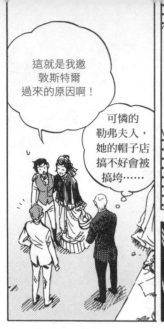

可憐的勒弗夫人，她的帽子店搞不好會被搞垮……

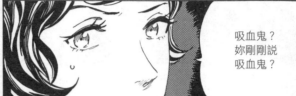

吸血鬼？妳剛剛說吸血鬼？

您在說什麼？

喀啦

既然全天下都知道您懷孕了，我們認為吸血鬼可能會試著除掉您。

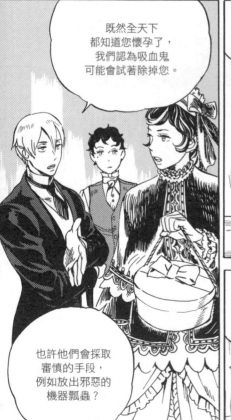

也許他們會採取審慎的手段，例如放出邪惡的機器瓢蟲？

妳成功抓到了一隻？**太棒了！**

砰

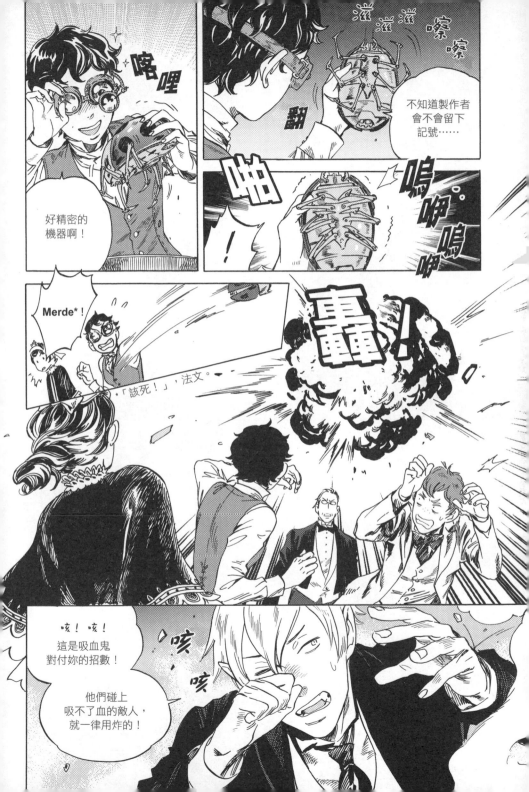

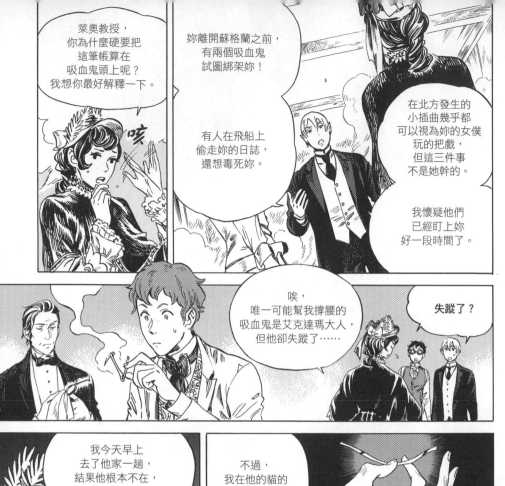

萊奧教授，你為什麼硬要把這筆帳算在吸血鬼頭上呢？我想你最好解釋一下。

咳

妳離開蘇格蘭之前，有兩個吸血鬼試圖綁架妳！

有人在飛船上偷走妳的日誌，還想毒死妳。

在北方發生的小插曲幾乎都可以視為妳的女僕玩的把戲，但這三件事不是她幹的。

我懷疑他們已經盯上妳好一段時間了。

唉，唯一可能幫我撐腰的吸血鬼是艾克達瑪大人，但他卻失蹤了……

失蹤了？

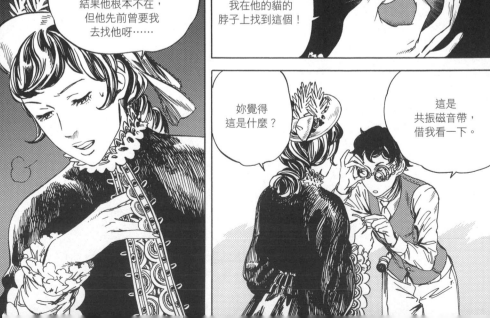

我今天早上去了他家一趟，結果他根本不在，但他先前曾要我去找他呀……

不過，我在他的貓的脖子上找到這個！

妳覺得這是什麼？

這是共振磁音帶，借我看一下。

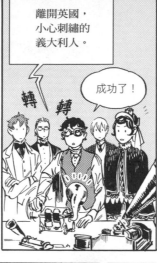

離開英國，
小心刺繡的
義大利人。

成功了！

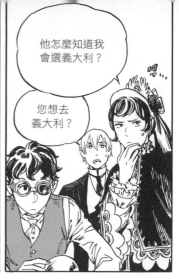

他怎麼知道我
會選義大利？

您想去
義大利？

嗯…

那裡是反
超自然生物者的
溫床。

宗教狂熱者的
巢穴！

聖殿騎士團
也在那裡。

我認為
這個主意
非常完美！

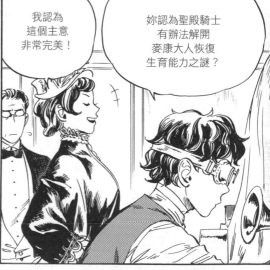

妳認為聖殿騎士
有辦法解開
麥康大人恢復
生育能力之謎？

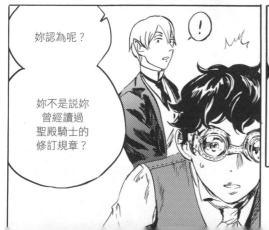

妳認為呢？

妳不是説妳
曾經讀過
聖殿騎士的
修訂規章？

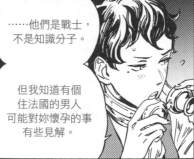

……他們是戰士，
不是知識分子。

但我知道有個
住法國的男人
可能對妳懷孕的事
有些見解。

21

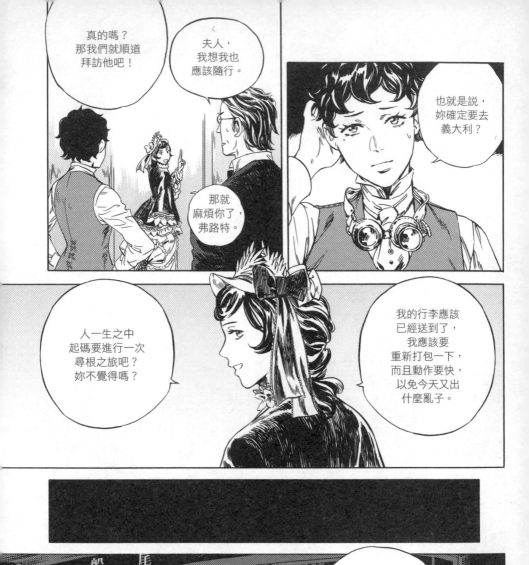

噢噢噢！
既然妳都這麼說了，
我怎麼好意思推辭呢，
勒弗夫人！

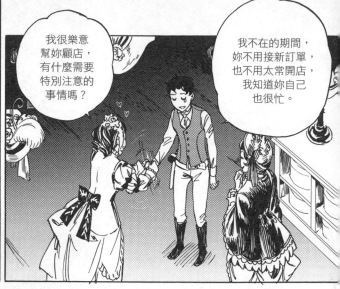

我很樂意
幫妳顧店，
有什麼需要
特別注意的
事情嗎？

我不在的期間，
妳不用接新訂單，
也不用太常開店，
我知道妳自己
也很忙。

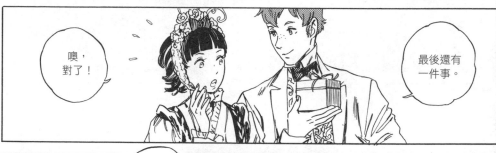

噢，
對了！

最後還有
一件事。

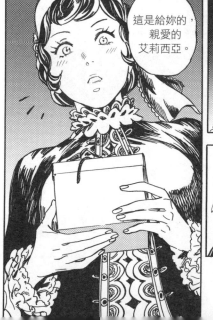

這是給妳的，
親愛的
艾莉西亞。

茶葉？

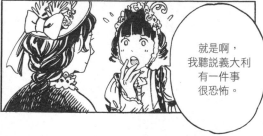

就是啊，
我聽說義大利
有一件事
很恐怖。

就是……
噢，
我說不出口……

我聽說
他們喝……
咖啡！

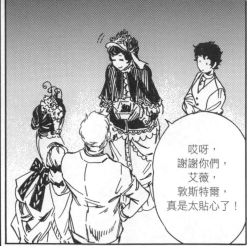

哎呀，
謝謝你們，
艾薇，
敦斯特爾，
真是太貼心了！

那對胃
非常不好呀！

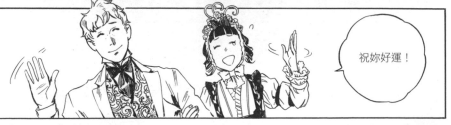

祝妳好運！

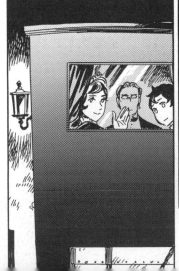

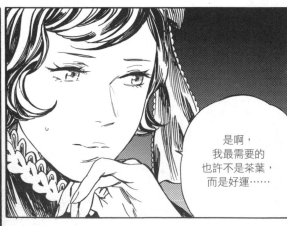

是啊，
我最需要的
也許不是茶葉，
而是好運……

無魂者　　　　　英國倫敦

無魂者 艾莉西亞

Vol.3

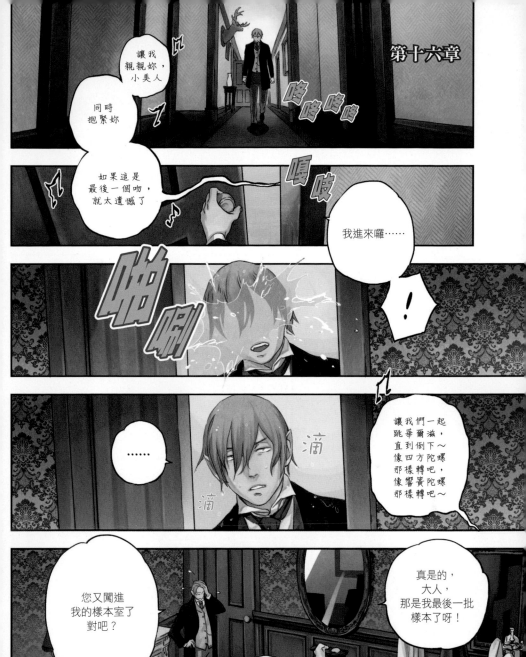

第十六章

讓我親親妳，小美人

同時抱緊妳

如果這是最後一個吻，就太遺憾了

我進來囉……

！

……

讓我們一起跳華爾滋，直到倒下～像四方陀螺那樣轉吧，像響簧陀螺那樣轉吧～

您又闖進我的樣本室了對吧？

真是的，大人，那是我最後一批樣本了呀！

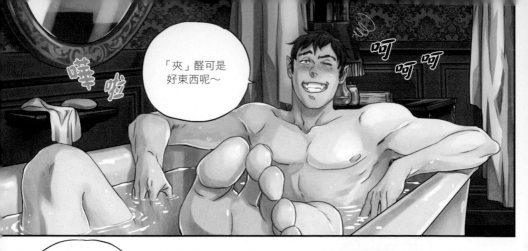

「夾」醒可是
好東西呢～

呵
呵
呵

噠啦

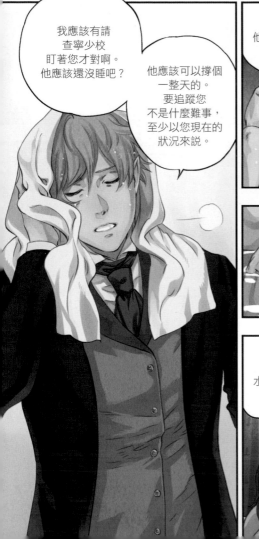

我應該有請
查寧少校
盯著您才對啊。
他應該還沒睡吧？

他應該可以撐個
一整天的。
要追蹤您
不是什麼難事，
至少以您現在的
狀況來說。

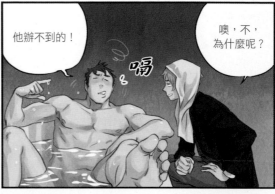

他辦不到的！

噢，不，
為什麼呢？

嗝

唰

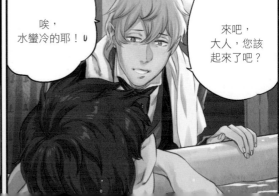

唉，
水蠻冷的耶！

來吧，
大人，您該
起來了吧？

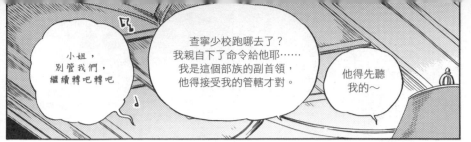

小姐，別管我們，繼續轉吧轉吧♪

查寧少校跑哪去了？我親自下了命令給他耶……我是這個部族的副首領，他得接受我的管轄才對。

他得先聽我的～

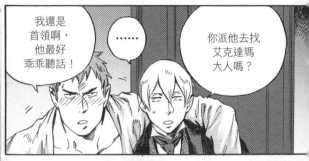

我還是首領啊，他最好乖乖聽話！

……

你派他去找艾克達瑪大人嗎？

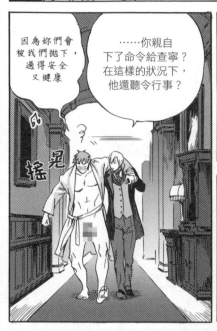

……你親自下了命令給查寧？在這樣的狀況下，他還聽令行事？

因為妳們會被我們拋下，過得安全又健康

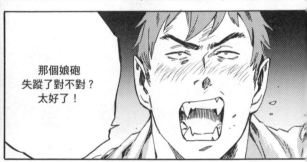

那個娘砲失蹤了對不對？太好了！

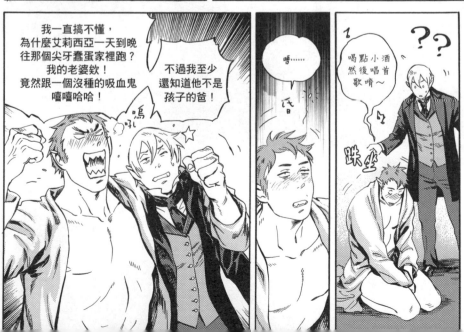

我一直搞不懂，為什麼艾莉西亞一天到晚往那個尖牙蠢蛋家裡跑？我的老婆欸！竟然跟一個沒種的吸血鬼嘻嘻哈哈！

不過我至少還知道他不是孩子的爸！

嗯……

喝點小酒然後唱首歌唔～

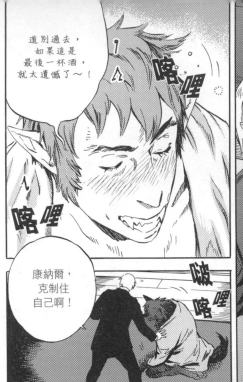

道別過去，
如果這是
最後一杯酒，
就太遺憾了～！

喀哩

喀哩

喀哩

喀哩

康納爾，
克制住
自己啊！

啵
哩

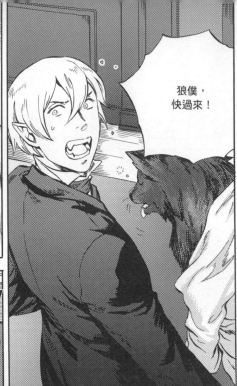

狼僕，
快過來！

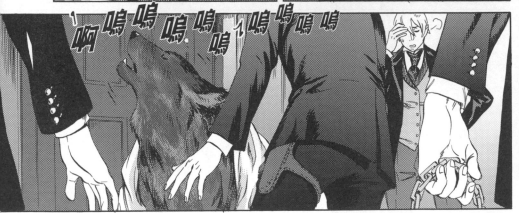

啊嗚嗚嗚嗚嗚嗚嗚嗚嗚嗚

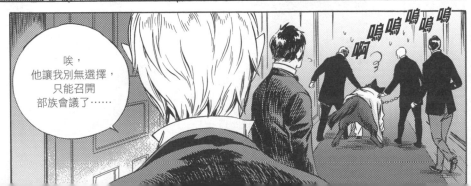

唉，
他讓我別無選擇，
只能召開
部族會議了……

嗚嗚嗚嗚嗚
啊嗚

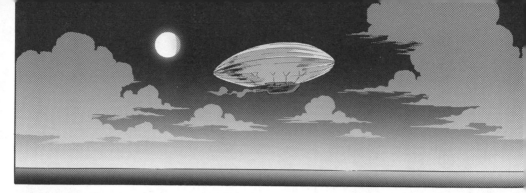

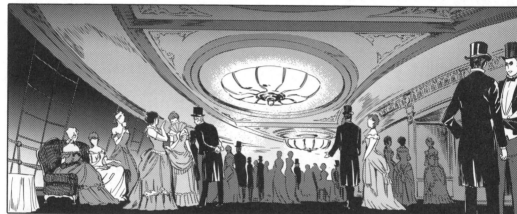

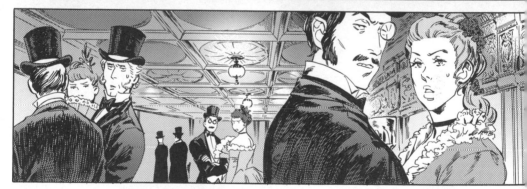

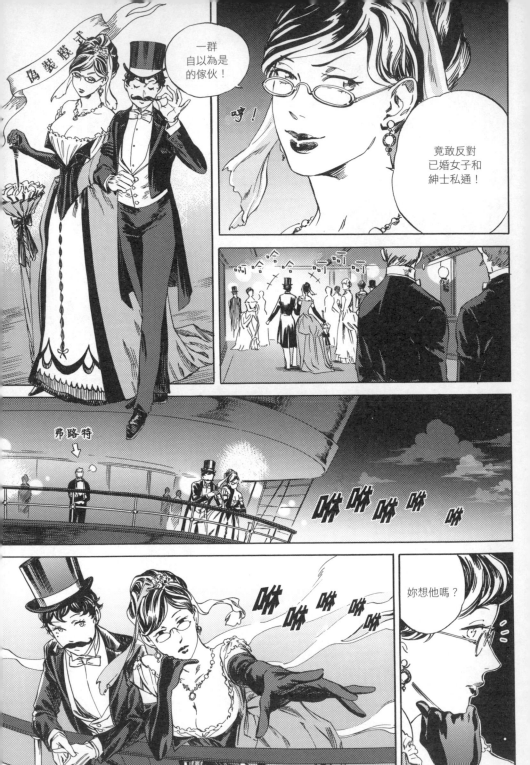

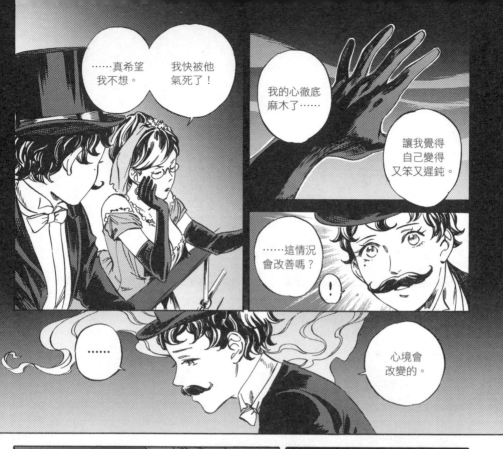

……真希望
我不想。

我快被他
氣死了！

我的心徹底
麻木了……

讓我覺得
自己變得
又笨又遲鈍。

……這情況
會改善嗎？

！

……

心境會
改變的。

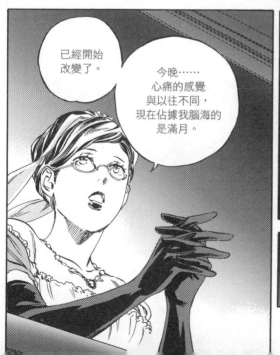

已經開始
改變了。

今晚……
心痛的感覺
與以往不同，
現在佔據我腦海的
是滿月。

在滿月之夜，
我們會整晚
靠在一起，
觸碰彼此。

……是啊，
我很
想念他。

33

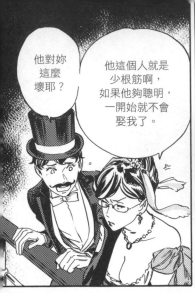

他對妳這麼壞耶？

他這個人就是少根筋啊，如果他夠聰明，一開始就不會娶我了。

嗯……至少這趟義大利之旅應該會很有趣，這是個好機會，可以查出妳懷孕的原因。

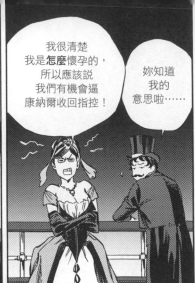

我很清楚我是怎麼懷孕的，所以應該說我們有機會逼康納爾收回指控！

妳知道我的意思啦……

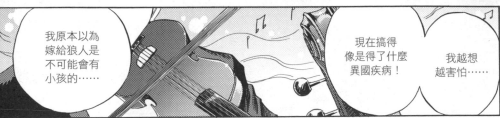

我原本以為嫁給狼人是不可能會有小孩的……

現在搞得像是得了什麼異國疾病！

我越想越害怕……

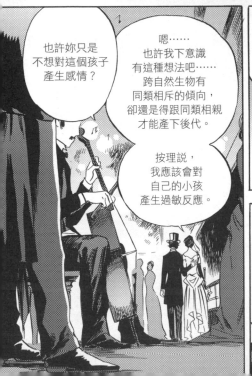

也許妳只是不想對這個孩子產生感情？

嗯……也許我下意識有這種想法吧……跨自然生物有同類相斥的傾向，卻還是得跟同類相親才能產下後代。

按理說，我應該會對自己的小孩產生過敏反應。

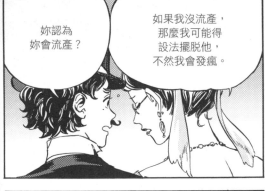

妳認為妳會流產？

如果我沒流產，那麼我可能得設法擺脫他，不然我會發瘋。

我那蠢蛋老公卻讓我自己一個人面對這個問題，真叫人不爽！

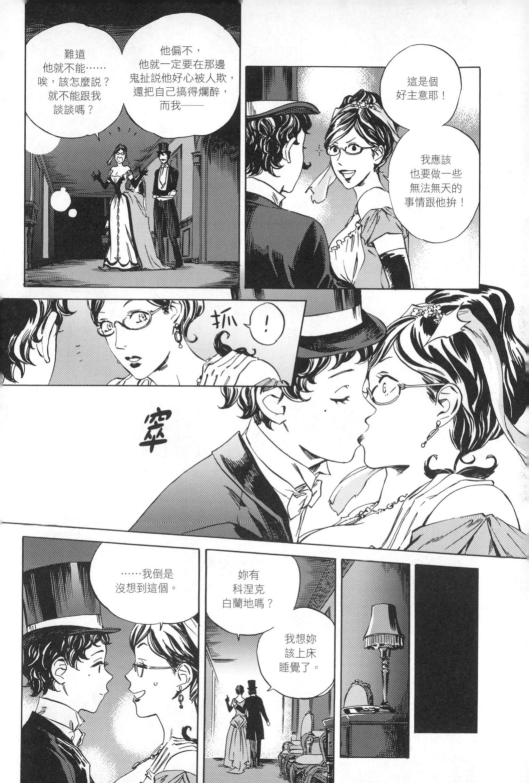

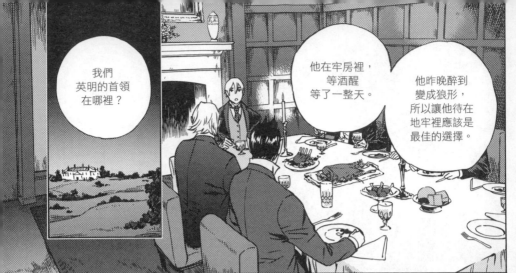

我們
英明的首領
在哪裡？

他在牢房裡，
等酒醒
等了一整天。

他昨晚醉到
變成狼形，
所以讓他待在
地牢裡應該是
最佳的選擇。

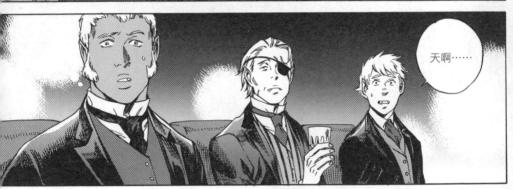

天啊……

女人就是有辦法
對男人的靈魂
做出這種事，
所以離她們越遠越好，
這是我的看法。

沒人問你的看法，
也沒人會質疑你的
「喜好」！

但我一下子
就玩膩了。

各位紳士，
這話題比較適合你們
上酒館的時候聊吧？
我今晚召開部族會議
絕對不是為了談這個！

好的，
大人。

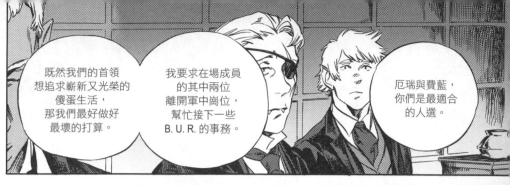

既然我們的首領想追求嶄新又光榮的傻蛋生活，那我們最好做好最壞的打算。

我要求在場成員的其中兩位離開軍中崗位，幫忙接下一些B.U.R.的事務。

厄瑞與費藍，你們是最適合的人選。

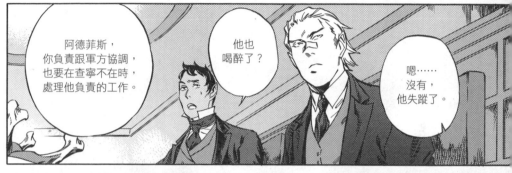

阿德菲斯，你負責跟軍方協調，也要在查寧不在時，處理他負責的工作。

他也喝醉了？

嗯……沒有，他失蹤了。

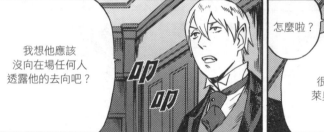

我想他應該沒向在場任何人透露他的去向吧？

叩
叩

怎麼啦？

很抱歉，萊奧教授。

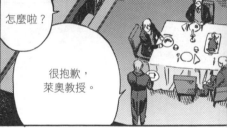

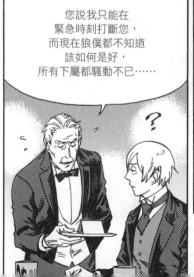

您說我只能在緊急時刻打斷您，而現在狼僕都不知道該如何是好，所有下屬都騷動不已……

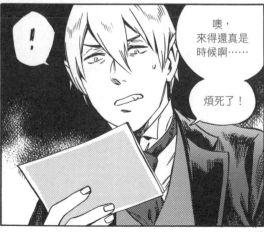

！

噢，來得還真是時候啊……

煩死了！

37

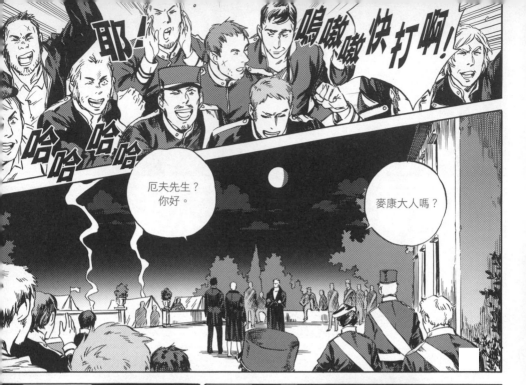

耶！ 嗚嗷嗷快打啊！

哈哈哈哈

厄夫先生？
你好。

麥康大人嗎？

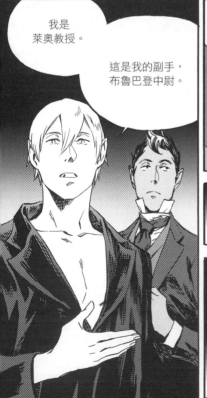

我是
萊奧教授。

這是我的副手，
布魯巴登中尉。

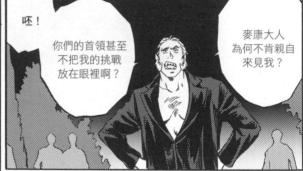

呸！

你們的首領甚至
不把我的挑戰
放在眼裡啊？

麥康大人
為何不肯親自
來見我？

……

是不是該
進入正題了？

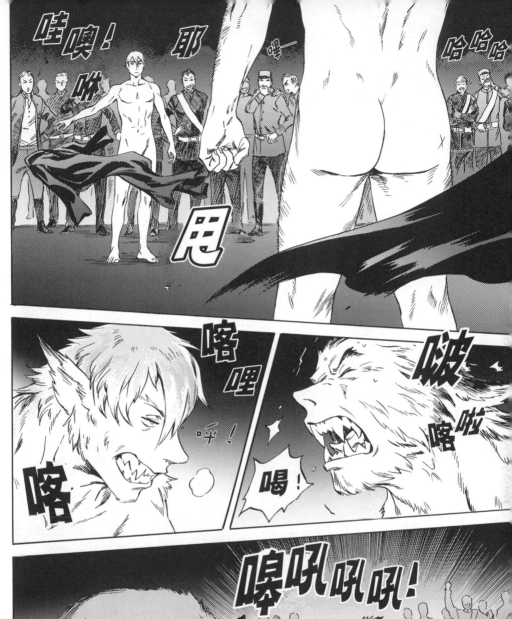
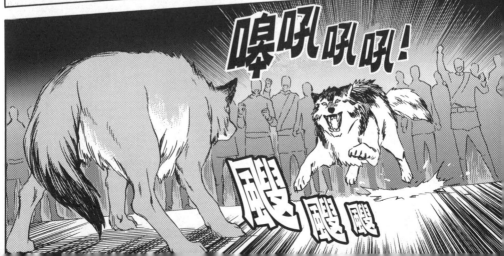

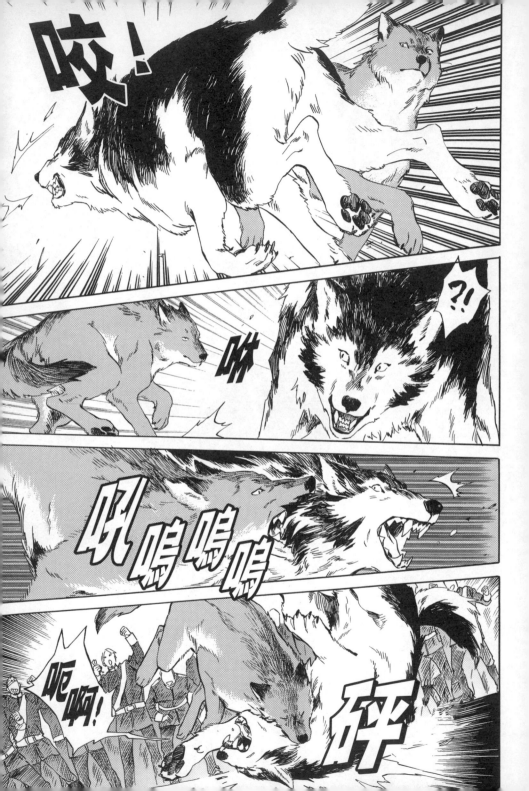

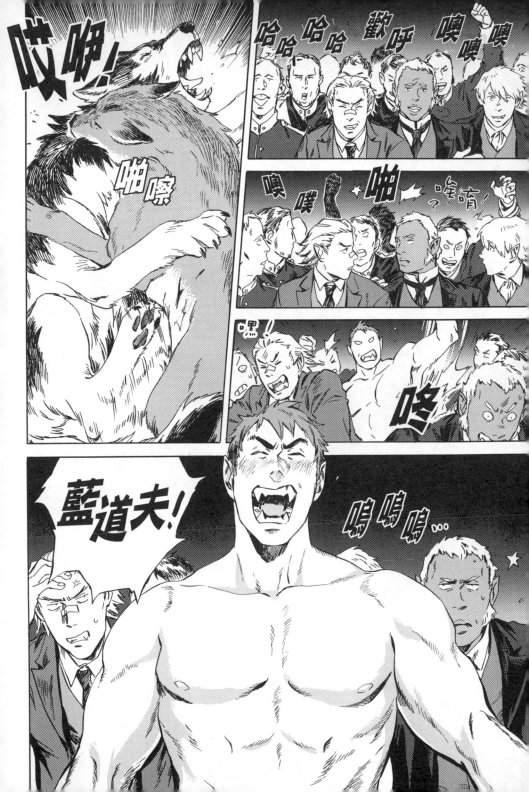

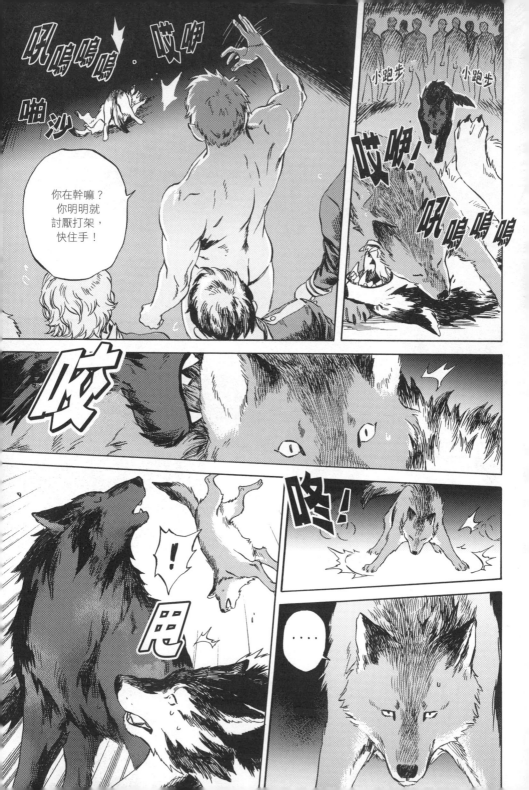

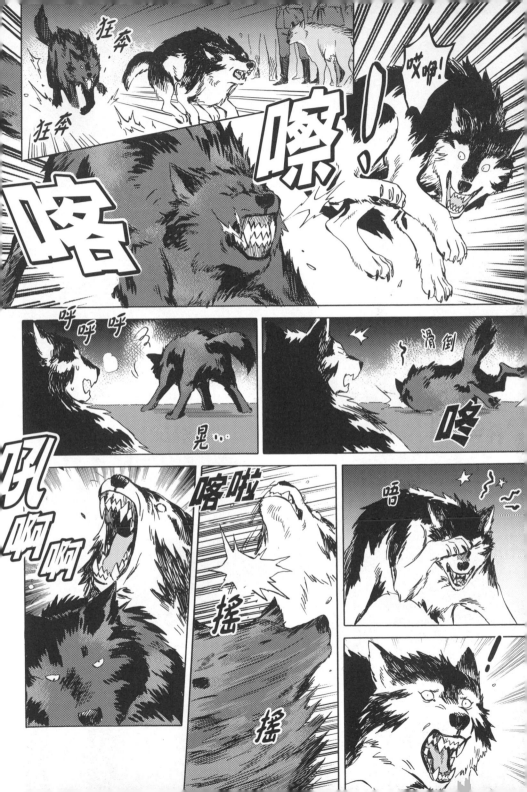

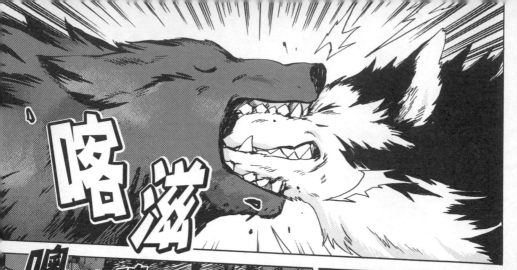

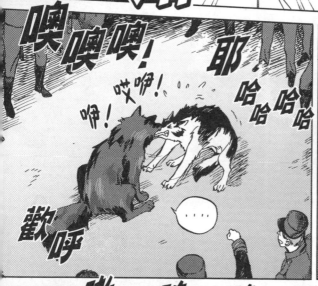

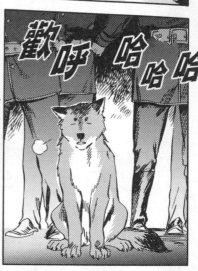

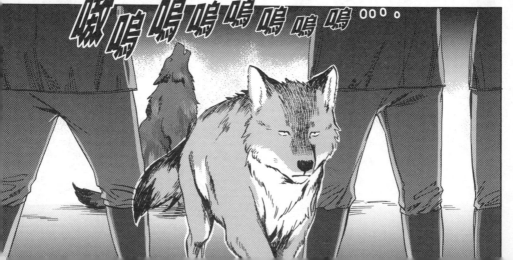

法國，尼斯

敲
敲

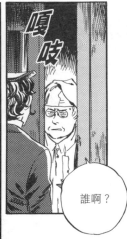
嘎
吱

誰啊？

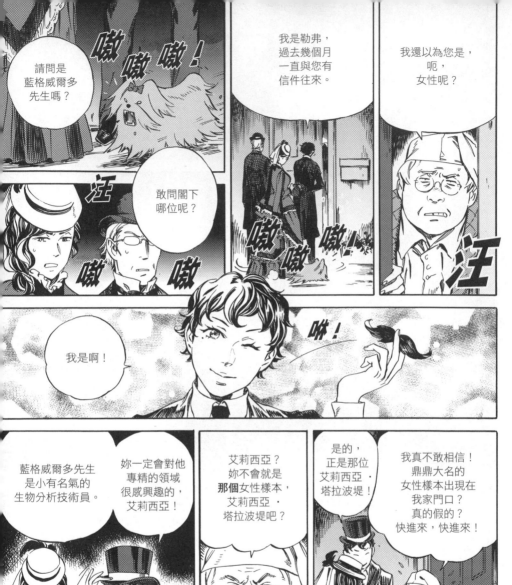

請問是藍格威爾多先生嗎？

嗷嗷嗷！

我是勒弗，過去幾個月一直與您有信件往來。

我還以為您是，呃，女性呢？

汪

敢問閣下哪位呢？

嗷嗷

嗷嗷嗷！

我是啊！

咻！

藍格威爾多先生是小有名氣的生物分析技術員。

妳一定會對他專精的領域很感興趣的，艾莉西亞！

嗷汪

艾莉西亞？妳不會就是**那個**女性樣本，艾莉西亞・塔拉波堤吧？

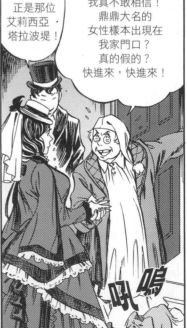

是的，正是那位艾莉西亞・塔拉波堤！

我真不敢相信！鼎鼎大名的女性樣本出現在我家門口？真的假的？快進來，快進來！

咿嗚

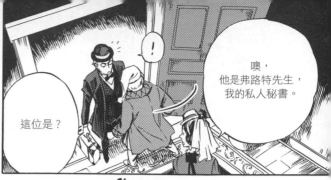

本世紀最偉大的奇蹟出現在我家門口，這實在是太……你們是怎麼說的？太棒了，對，太棒了！

這位是？

噢，他是弗路特先生，我的私人秘書。

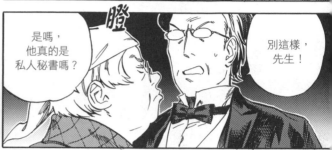

是嗎，他真的是私人秘書嗎？

別這樣，先生！

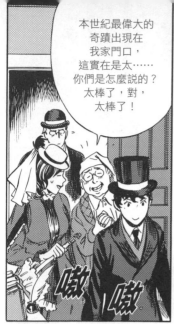

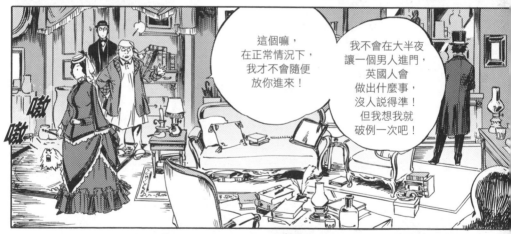

這個嘛，在正常情況下，我才不會隨便放你進來！

我不會在大半夜讓一個男人進門，英國人會做出什麼事，沒人說得準！但我想我就破例一次吧！

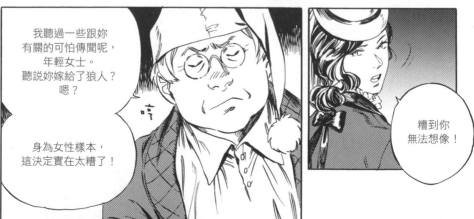

我聽過一些跟妳有關的可怕傳聞呢，年輕女士。聽說妳嫁給了狼人？嗯？

身為女性樣本，這決定實在太糟了！

糟到你無法想像！

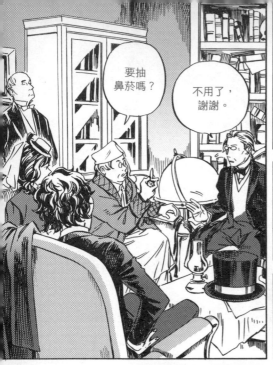要抽鼻菸嗎?

不用了,謝謝。

不,不,請你務必試試。

我不用了,先生。

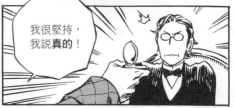我很堅持,我說真的!

嗅

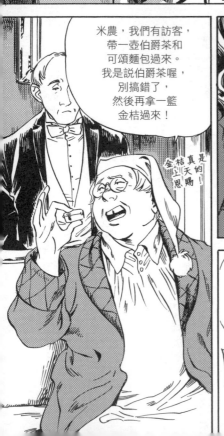米農,我們有訪客,帶一壺伯爵茶和可頌麵包過來。我是說伯爵茶喔,別搞錯了,然後再拿一籃金桔過來!

金桔真是上天的恩賜!

哎,我真是太開心了,是啊,開心得不得了!艾莉西亞‧塔拉波堤竟然來到我家!我從沒見過令尊,但我深入研究過他的家譜!

他生下了他們家族七代以來第一個女無魂者,是啊,有人說那是奇蹟,但我有個理論可以解釋:他在義大利以外的地方和其他國籍的女性結合!

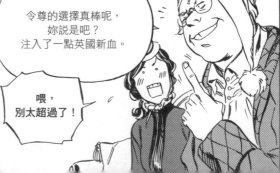令尊的選擇真棒呢,妳說是吧?注入了一點英國新血。

喂,別太超過了!

藍格威爾多先生研究跨自然生物生態很多年了。

什麼意思？

過程很艱苦，而最困難的部分就是找來活生生的樣本了。我跟教會之間有些問題，妳懂的。

我們之間有些……該怎麼說呢……糾葛吧！

他被逐出教會了！

！

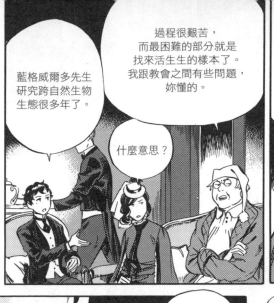

茶來了。

啊！

鼻菸！

妳決定抽看看是嗎，女性樣本？

噢，不是，我只是想通了一件事。你要弗路特抽鼻菸，測看看他是不是狼人，因為狼人討厭鼻菸！

接著你又用伯爵茶和金桔試探他，想知道他是不是吸血鬼！

藍格威爾多先生，你應該知道吸血鬼吃柑橘類水果並不會有什麼大礙，他們只是不喜歡吃對吧？

是啊，我當然知道，我只是用這當作太陽升起前的……你們是怎麼說的？初步測試？

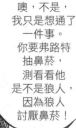

先生，我向您保證，我不是超自然生物！

哼！

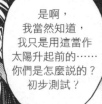

49

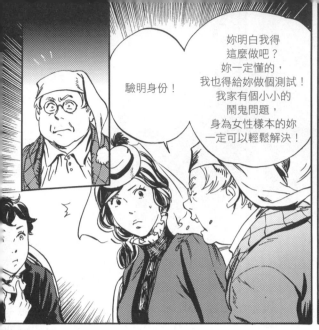

驗明身份！

妳明白我得這麼做吧？妳一定懂的，我也得給妳做個測試！我家有個小小的鬧鬼問題，身為女性樣本的妳一定可以輕鬆解決！

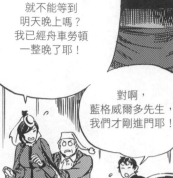

就不能等到明天晚上嗎？我已經舟車勞頓一整晚了耶！

對啊，藍格威爾多先生，我們才剛進門耶！

唉，好吧！

推

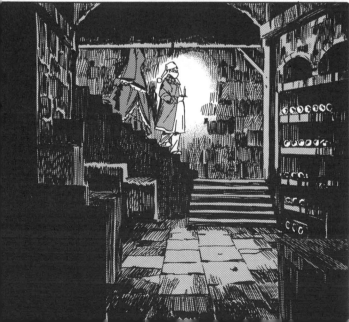

妳一定認為我很不懂待客之道吧？

是啊！

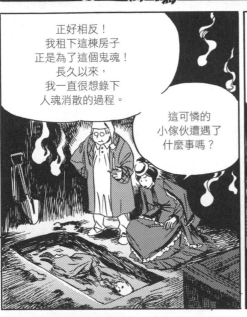

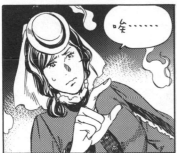
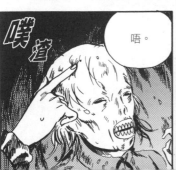

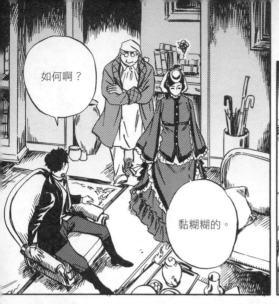

如何啊？

黏糊糊的。

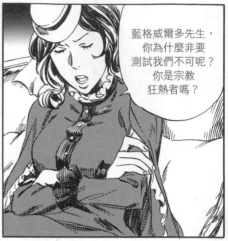

藍格威爾多先生，
你為什麼非要
測試我們不可呢？
你是宗教
狂熱者嗎？

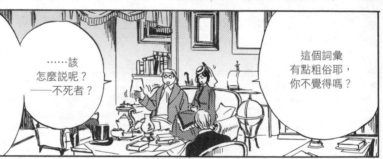

嗯……
我的研究十分棘手，
甚至可以說是很危險。
在信任你們或
幫忙你們之前，
我有件
攸關性命的事情得做，
那就是確定你們
都不是……

……該
怎麼說呢？
──不死者？

這個詞彙
有點粗俗耶，
你不覺得嗎？

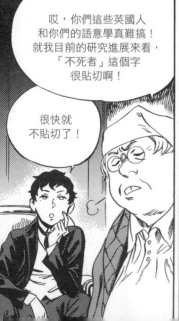

哎，你們這些英國人
和你們的語意學真難搞！
就我目前的研究進展來看，
「不死者」這個字
很貼切啊！

很快就
不貼切了！

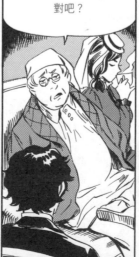

勒弗夫人，
妳掌握了某些跟我
研究有關的情報
對吧？

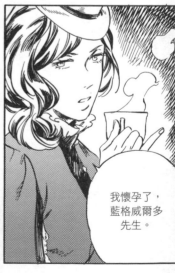

我懷孕了，
藍格威爾多
先生。

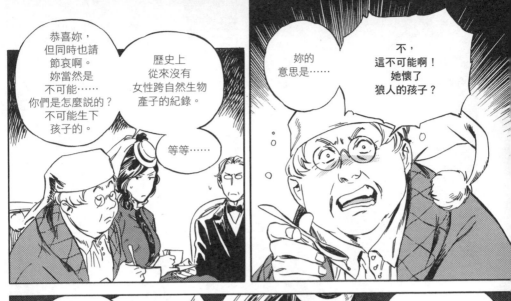

不，這不可能啊！她懷了狼人的孩子？

妳的意思是……

恭喜妳，但同時也請節哀啊。妳當然是不可能……你們是怎麼說的？不可能生下孩子的。

歷史上從來沒有女性跨自然生物產子的紀錄。

等等……

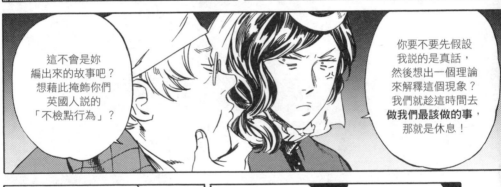

你要不要先假設我說的是真話，然後想出一個理論來解釋這個現象？我們就趁這時間去做我們最該做的事，那就是休息！

這不會是妳編出來的故事吧？想藉此掩飾你們英國人說的「不檢點行為」？

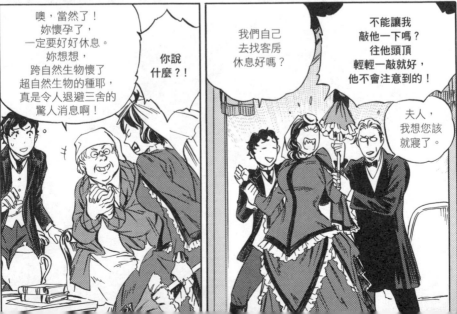

噢，當然了！妳懷孕了，一定要好好休息。妳想想，跨自然生物懷了超自然生物的種耶，真是令人退避三舍的驚人消息啊！

你說什麼？！

不能讓我敲他一下嗎？往他頭頂輕輕一敲就好，他不會注意到的！

我們自己去找客房休息好嗎？

夫人，我想您該就寢了。

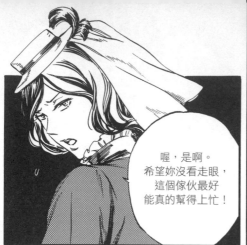

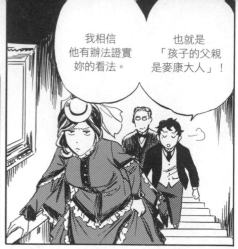

我相信他有辦法證實妳的看法。

也就是「孩子的父親是麥康大人」！

喔，是啊。希望妳沒看走眼，這個傢伙最好能真的幫得上忙！

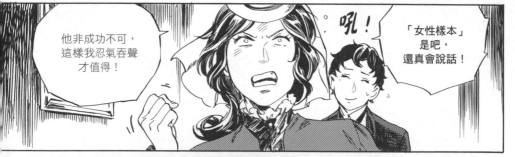

他非成功不可，這樣我忍氣吞聲才值得！

吼！

「女性樣本」是吧，還真會說話！

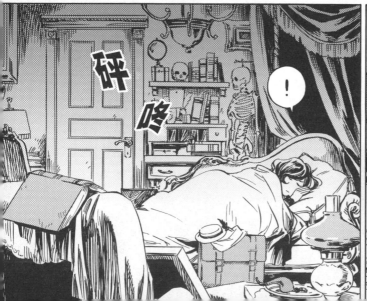

砰

咚

！

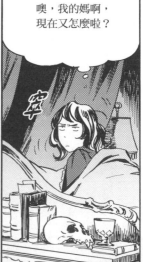

噢，我的媽啊，現在又怎麼啦？

窣

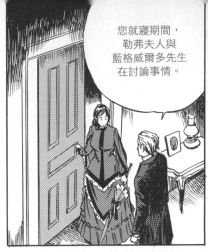

您就寢期間，
勒弗夫人與
藍格威爾多先生
在討論事情。

是什麼事情
需要討論成
這樣？

匡啷

哇！

嗚嗚

饒了我吧！

汪嗚

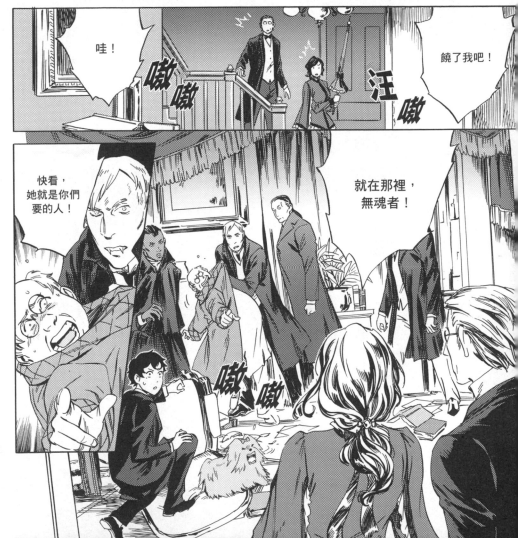

快看，
她就是你們
要的人！

就在那裡，
無魂者！

嗚嗚

無魂者

艾莉西亞

Vol.3

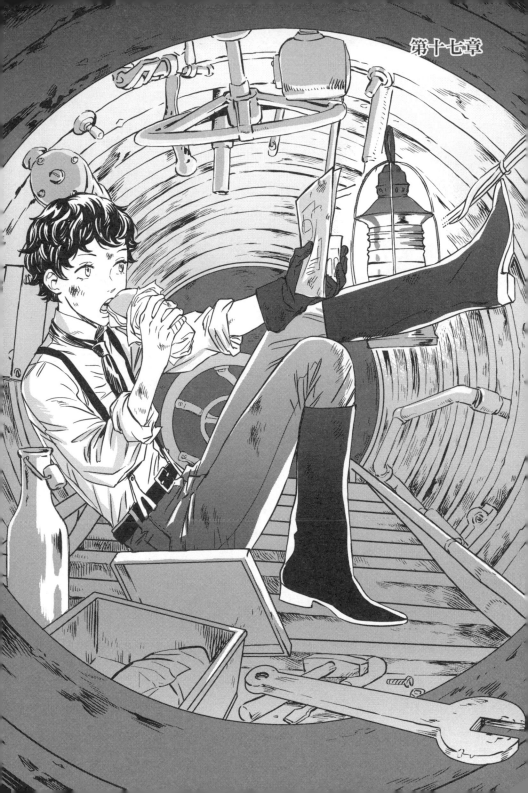

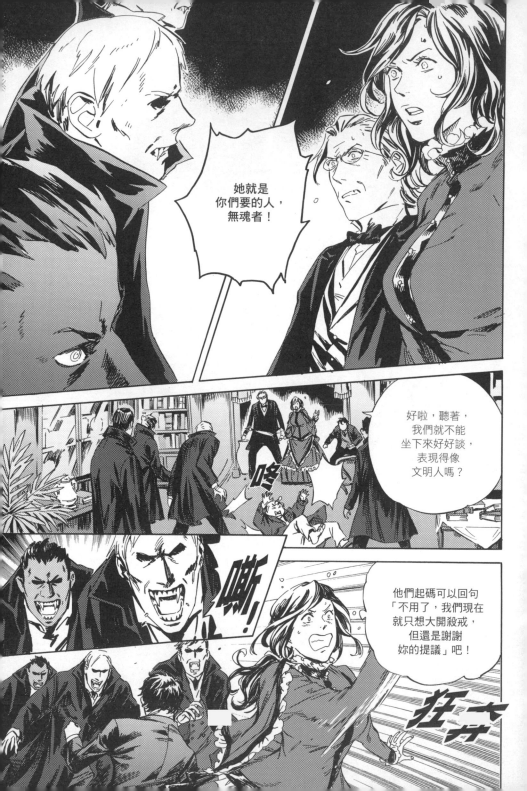

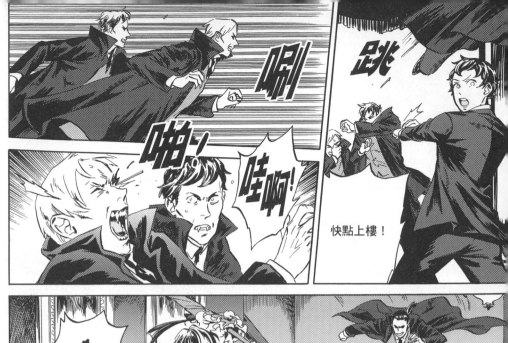

快點上樓！

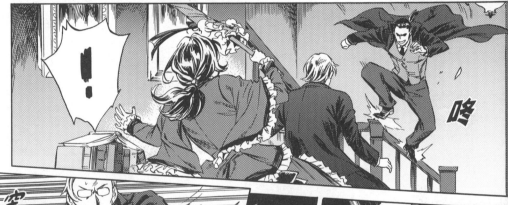

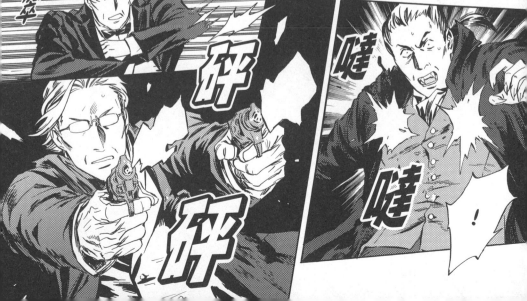

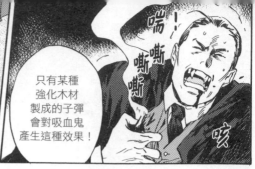

噢

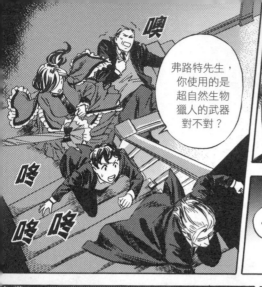

弗路特先生，你使用的是超自然生物獵人的武器對不對？

喘嘶嘶

只有某種強化木材製成的子彈會對吸血鬼產生這種效果！

咳

· · ·

咚

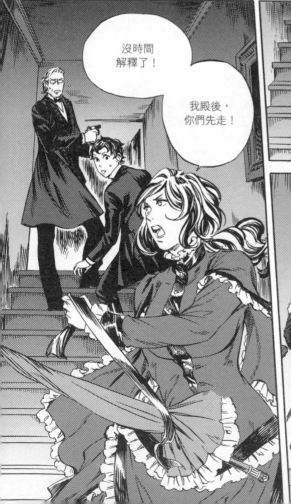

沒時間解釋了！

我殿後，你們先走！

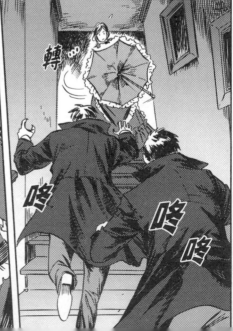

啪

轉

咚

咚

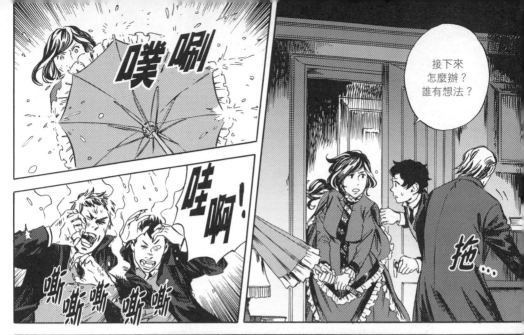

接下來
怎麼辦？
誰有想法？

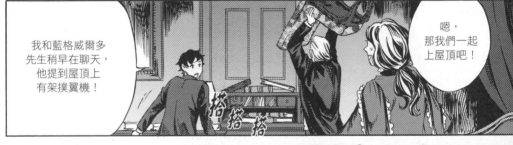

我和藍格威爾多
先生稍早在聊天，
他提到屋頂上
有架撲翼機！

嗯，
那我們一起
上屋頂吧！

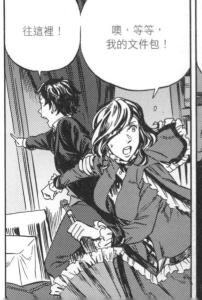

往這裡！

噢，等等，
我的文件包！

大人，
我去拿！

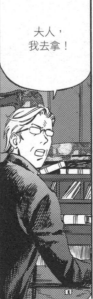

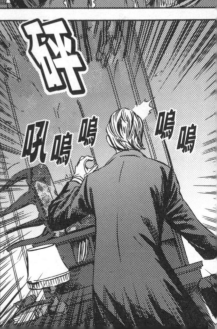

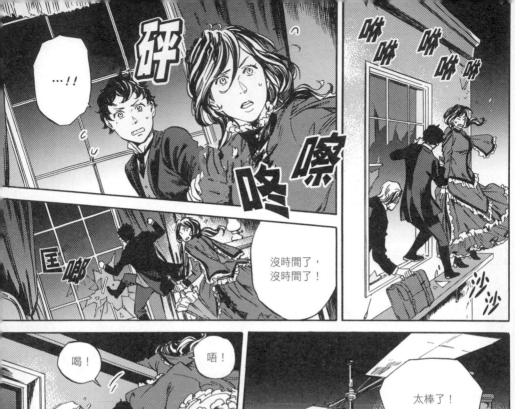

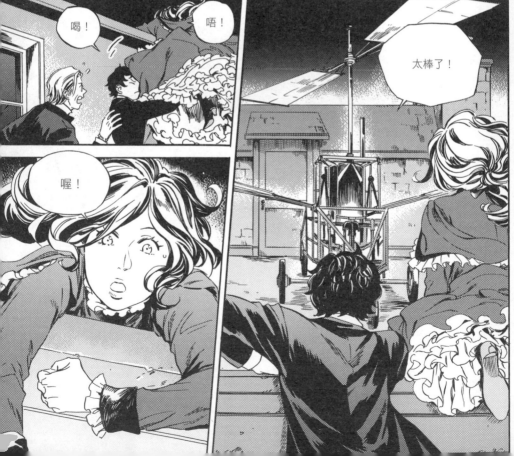

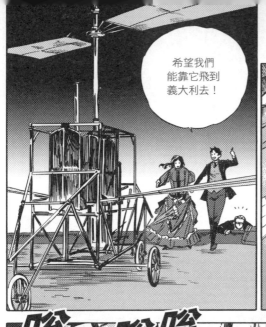

希望我們
能靠它飛到
義大利去！

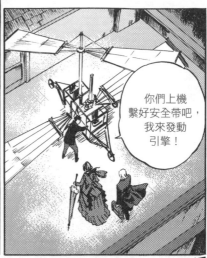

你們上機
繫好安全帶吧，
我來發動
引擎！

嗡嗡嗡嗡 嗡嗡嗡嗡

我認為發明家
設計它時
並沒有考慮到
女性乘客……

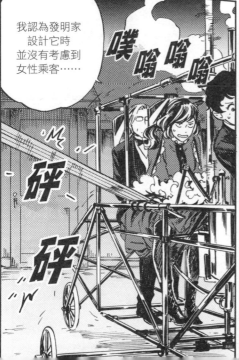

噗嗡嗡嗡

砰

砰

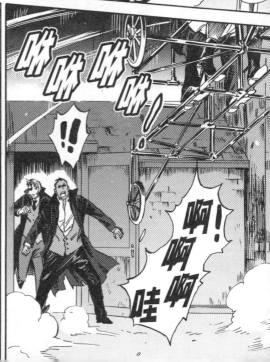

啾啾啾啾！

!!

啊！
啊
啊啊
哇

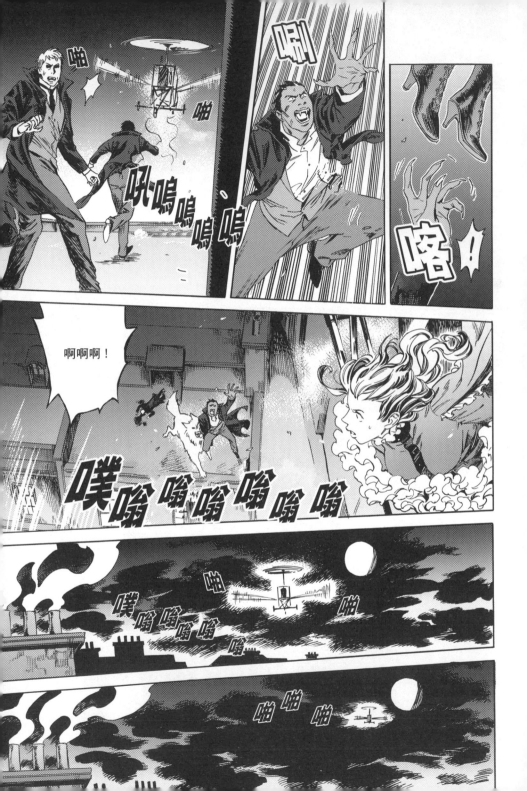

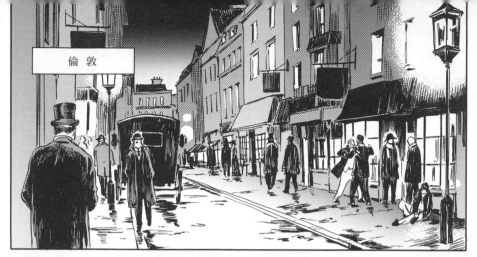

倫敦

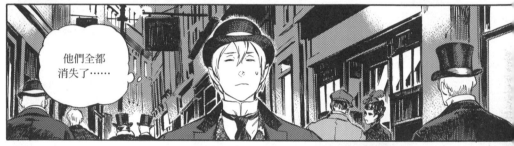

他們全都
消失了……

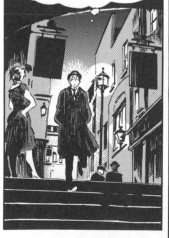

真沒想到我會有懷念
艾克達瑪大人手下
那群時髦少爺的一天……

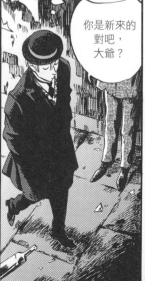

我現在最需要的
就是線索……
起碼讓我推敲出他們
消失的原因吧……

你是新來的
對吧，
大爺？

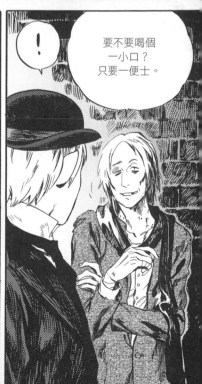

！

要不要喝個
一小口？
只要一便士。

張口...

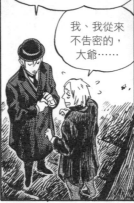

我沒生氣。
如果你有情報
可以提供，
我照樣給你一便士。

我、我從來
不告密的，
大爺……

我不是要你的
顧客名單，
我是在打聽吸血鬼
艾克達瑪的下落。

啊，
牙、牙齒不對！
沒事，大爺，
我沒有冒犯
的意思！

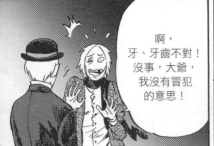

混這條街的人
都說他出城了，
不知道是怎麼搞的，
原來吸血鬼之主
可以離開地盤啊～

知道他人
在哪裡，
或為何
離開嗎？

不知道耶，
先生。

誰可能會
知道內情？
如果你告訴我，
我就再給你一便士。

你不會
想聽到這個
人名的，
大爺。

……知情者
就是另一個
女王。

！

娜妲斯蒂
伯爵夫人？！

呃……

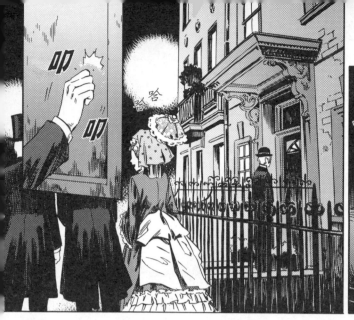

哎呀，
萊奧教授，
真高興見到你！

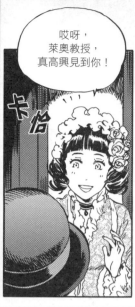

萊奧教授，
你要喝茶
還是要其他⋯⋯
呃，
血味較重
的東西？

茶就可以了，
敦斯特爾夫人。

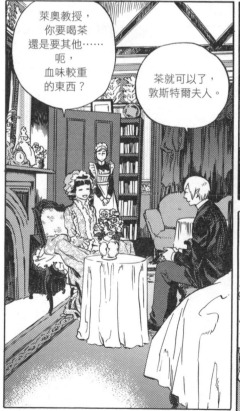

你確定嗎？
我有一些新鮮腰子，
原本是明天要做派用的。
滿月之夜不是
快到了嗎？

尊夫跟你說了不少
狼人的生活習慣
是吧？

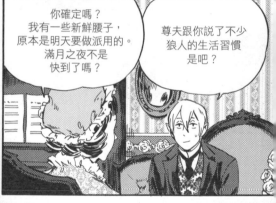

算是說了一些吧，
我這個人就是愛
問東問西的～

嗯，
我真的喝茶
就行了。

敦斯特爾
還好嗎？

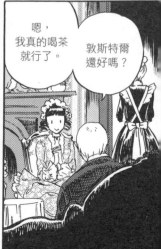

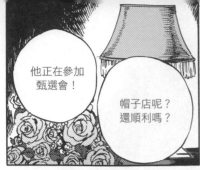

他正在參加
甄選會！

帽子店呢？
還順利嗎？

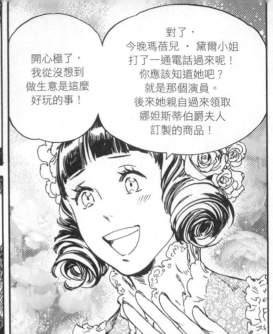

對了，
今晚瑪瑪蓓兒‧黛爾小姐
打了一通電話過來呢！
你應該知道她吧？
就是那個演員。
後來她親自過來領取
娜姐斯蒂伯爵夫人
訂製的商品！

開心極了，
我從沒想到
做生意是這麼
好玩的事！

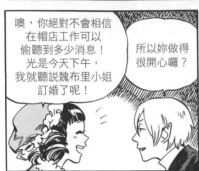

噢，你絕對不會相信
在帽店工作可以
偷聽到多少消息！
光是今天下午，
我就聽說魏布里小姐
訂婚了呢！

所以妳做得
很開心囉？

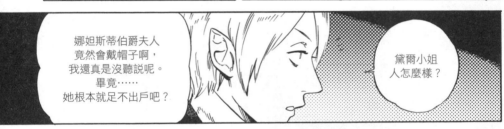

娜姐斯蒂伯爵夫人
竟然會戴帽子啊，
我還真是沒聽說呢。
畢竟……
她根本就足不出戶吧？

黛爾小姐
人怎麼樣？

噢，跟我想得
完全不一樣。
她顯然為了某事
很不開心，
還跟陪她來的人
討論東討論西的。

我記得那人叫
安布肉斯大人。

安布洛斯
大人？

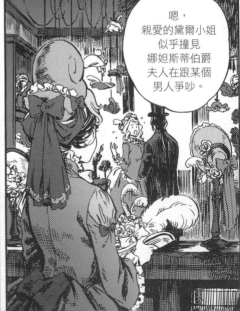

嗯，
親愛的黛爾小姐
似乎撞見
娜姐斯蒂伯爵
夫人在跟某個
男人爭吵。

對，
就叫那個名字！
他真是個
有教養的人。

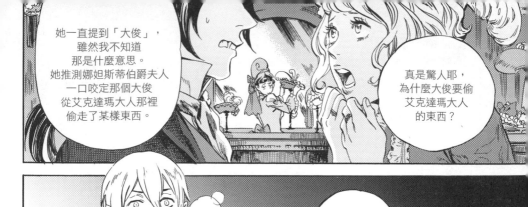

她一直提到「大俊」，
雖然我不知道
那是什麼意思。
她推測娜妲斯蒂伯爵夫人
一口咬定那個大俊
從艾克達瑪大人那裡
偷走了某樣東西。

真是驚人耶，
為什麼大俊要偷
艾克達瑪大人
的東西？

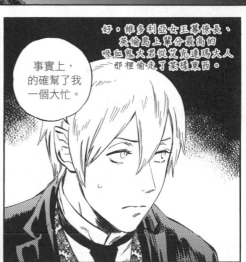

真是有趣！

我想這情報
應該會對你
有幫助吧！

嗯，是啊，
確實有幫助。

事實上，
的確幫了我
一個大忙。

好，維多利亞女王葉僚長、
英倫島上輩分最高的
吸血鬼大君從艾克達瑪大人
那裡偷走了某樣東西。

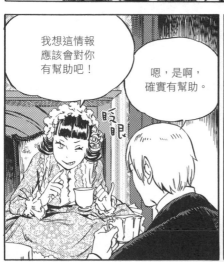

這個狀況還真是
越來越複雜了⋯⋯⋯

噗嗡嗡嗡 嗡
啪
嗡

嚕嚕嚕嚕嚕

還有
多遠啊？
抖

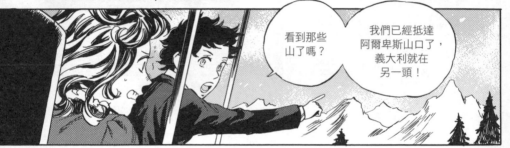
看到那些
山了嗎？

我們已經抵達
阿爾卑斯山口了，
義大利就在
另一頭！

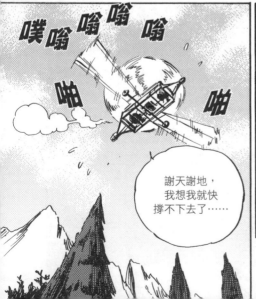
噗嗡嗡嗡 嗡
啪 啪

謝天謝地，
我想我就快
撐不下去了……

啪

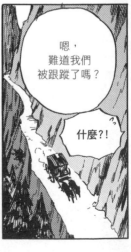
嗯，
難道我們
被跟蹤了嗎？

什麼？!

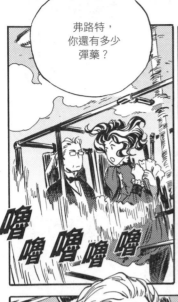

弗路特，
你還有多少
彈藥？

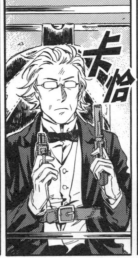

卡恰

說真的，
弗路特先生，
你怎麼會有
超自然生物
獵人的武器？

你不可能具備
獵殺超自然生物
的資格啊！

嚕
嚕嚕嚕嚕

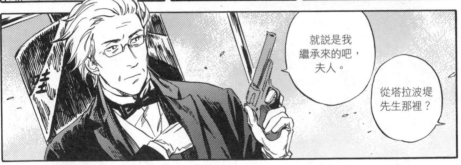

就說是我
繼承來的吧，
夫人。

從塔拉波堤
先生那裡？

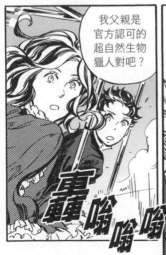

我父親是
官方認可的
超自然生物
獵人對吧？

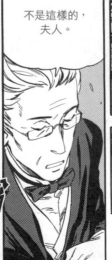

不是這樣的，
夫人。

．．．

！

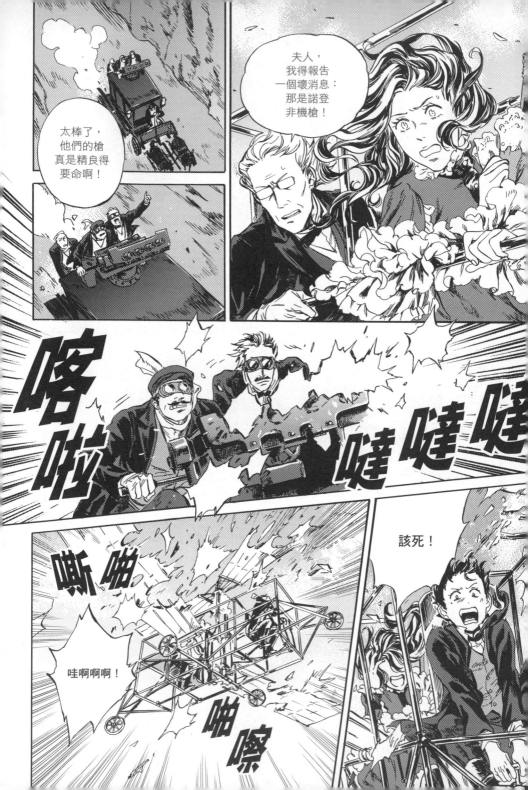

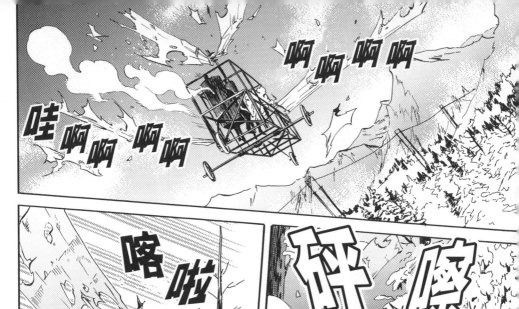

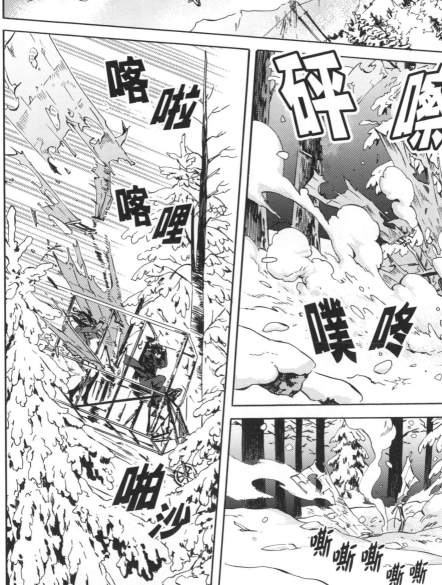

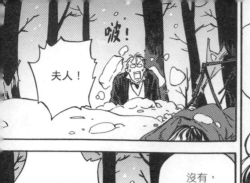

啵!

夫人!

您有沒有受傷?!

沒有,我沒事。

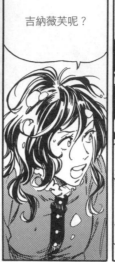

吉納薇芙呢?

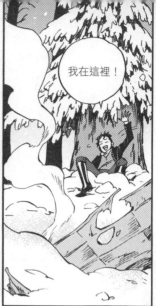

我在這裡!

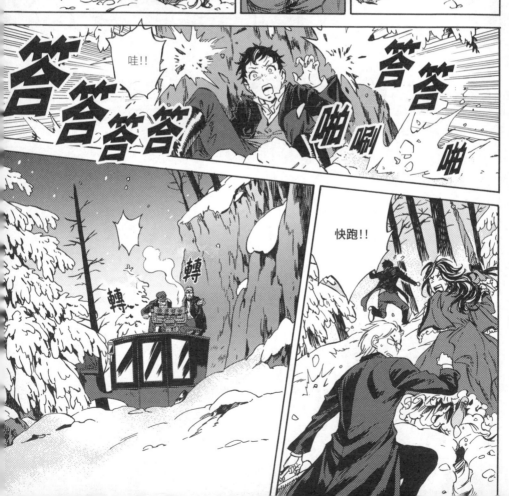

答答答答答答

哇!!

啪唰啪

轉 轉

快跑!!

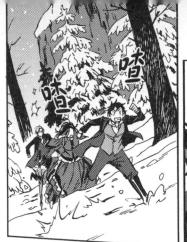
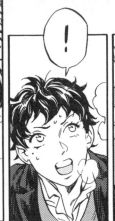
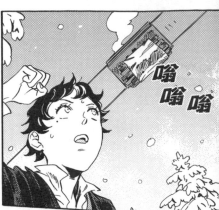

往那裡去！
搭空軌車！

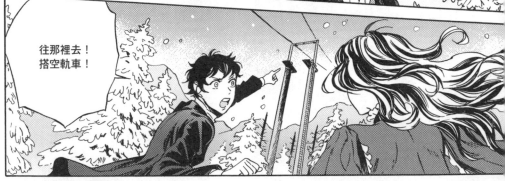

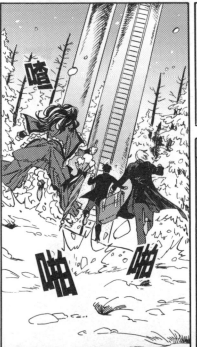

我的槍太老舊了，
勒弗夫人的
飛鏢發射器
才是反應速度
最快的武器，
夫人。

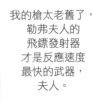

沒辦法了！　吉納薇芙，
請妳守住下面，
讓我和弗路特
先爬上去。

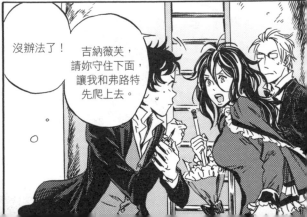

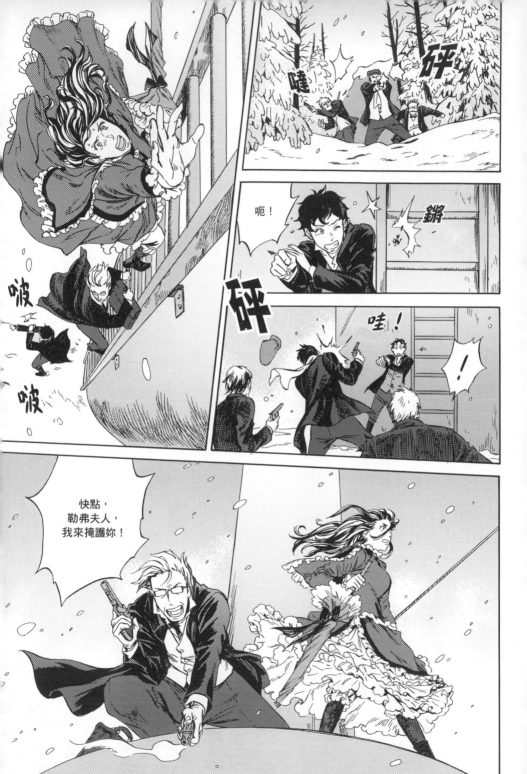

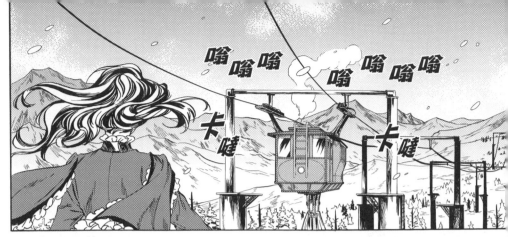
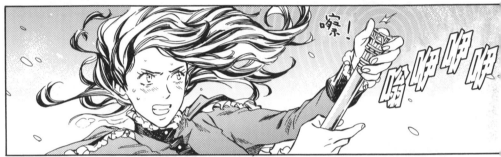

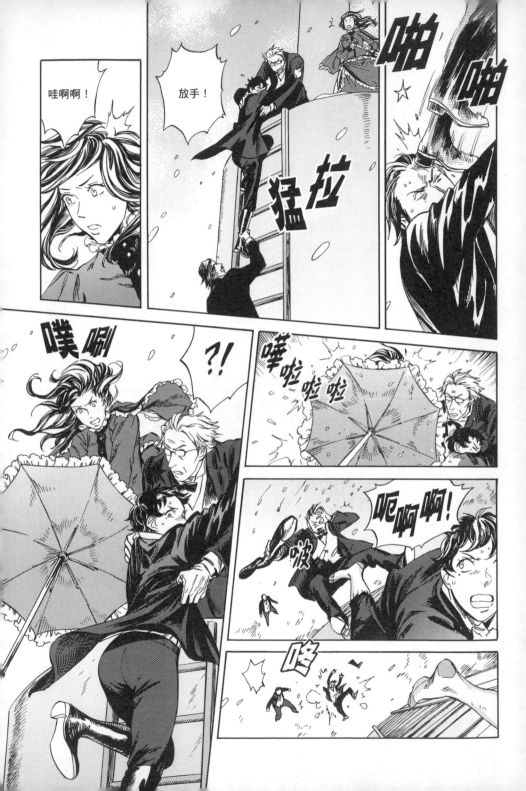

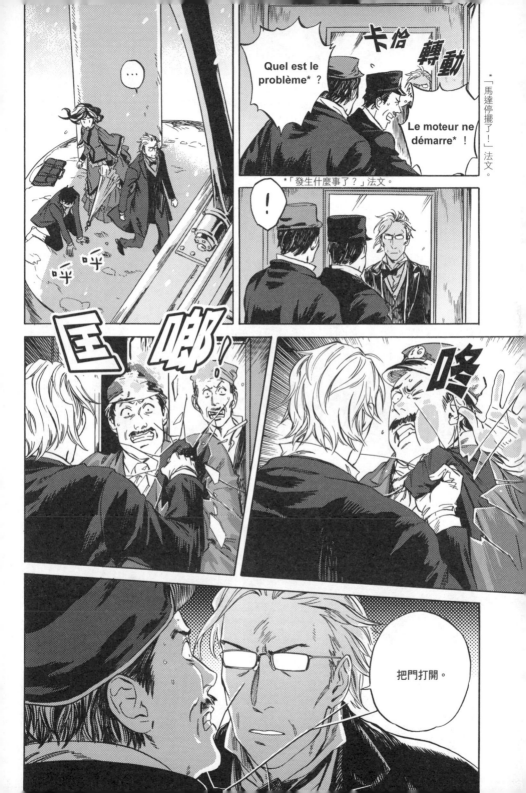

嗡嗡嗡嗡嗡嗡嗡嗡嗡嗡

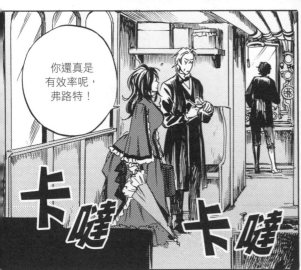

你還真是有效率呢，弗路特！

卡嗞！
卡嗞！

這個嘛，夫人，在塔拉波堤先生手下當男僕是有好處的。

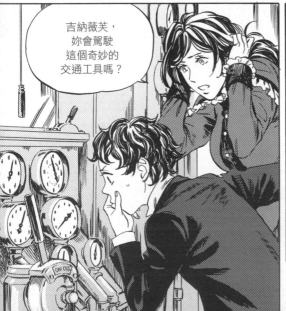

吉納薇芙，妳會駕駛這個奇妙的交通工具嗎？

ON OFF

我目前還在瞭解它的基本構造，不過你們可以先幫我添個煤炭，我會在這段時間內搞定！

好！

卡恰

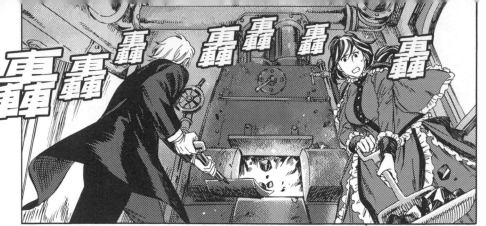

轟 轟 轟 轟 轟 轟

答 答 答 答

？

轟 轟 轟

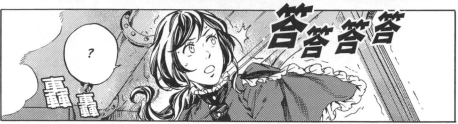

妳確定我們可以
開這麼快嗎？
下面還吊著貨物耶！

不行！

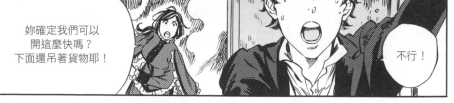

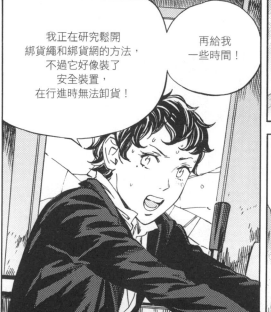

我正在研究鬆開
綁貨繩和綁貨網的方法，
不過它好像裝了
安全裝置，
在行進時無法卸貨！

再給我
一些時間！

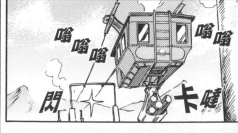

嗡嗡嗡 嗡嗡

閃 卡嗒

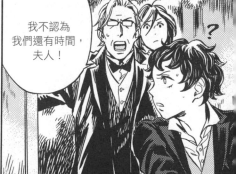

我不認為
我們還有時間，
夫人！

？

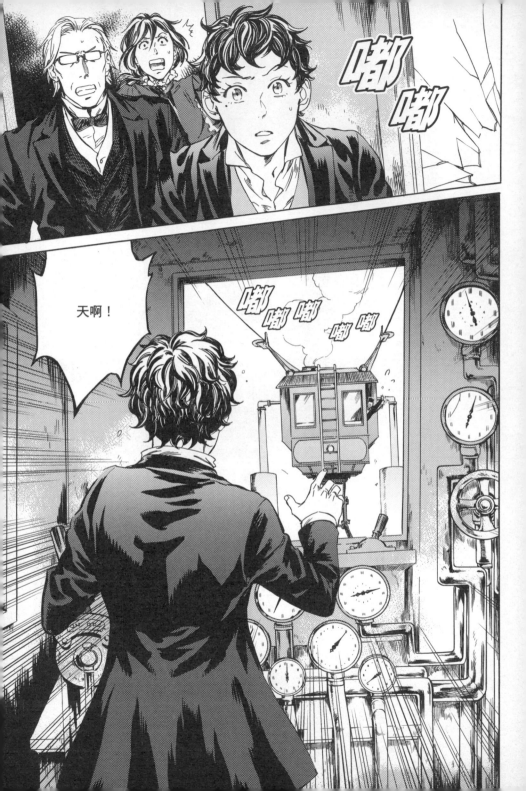

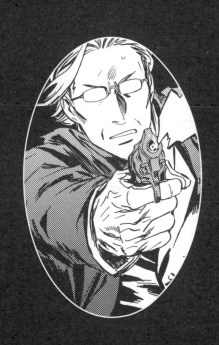

無魂者
艾莉西亞
Vol.**3**

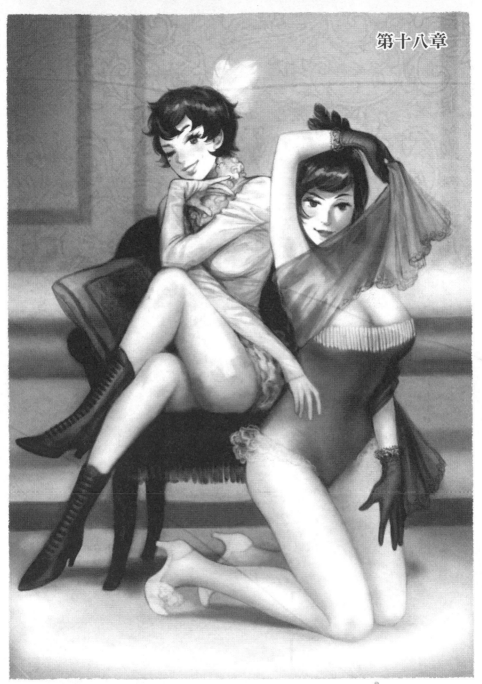

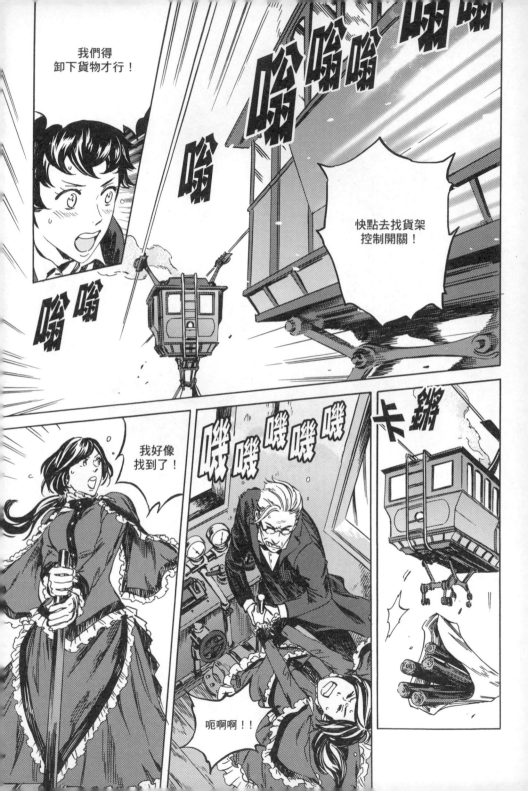

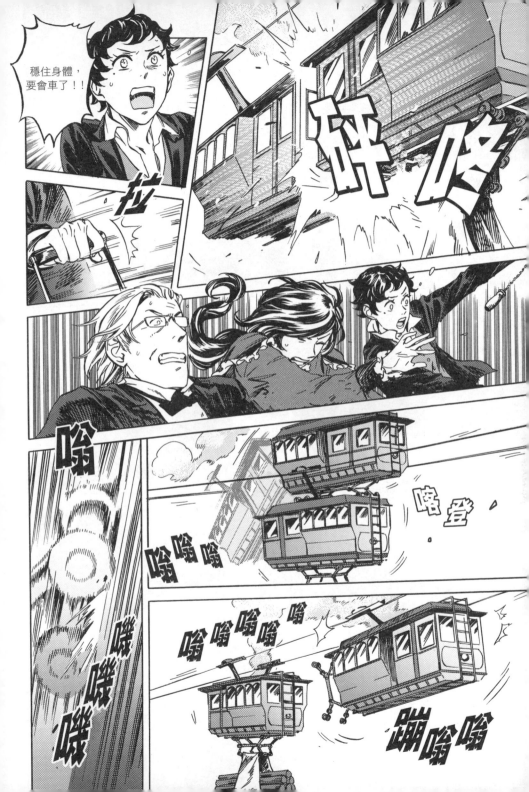

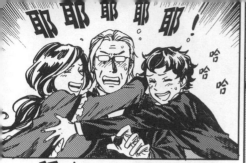

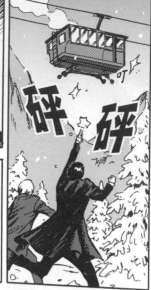

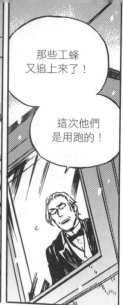
那些工蜂
又追上來了！

這次他們
是用跑的！

這機器
沒辦法再
加速嗎？

我沒辦法！
我們只能搭纜車
搭到盡頭，
然後衝向國境了！

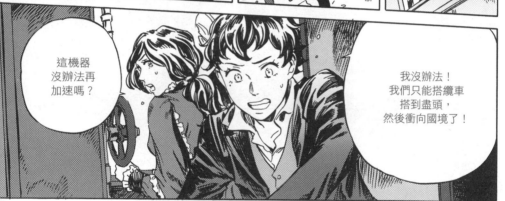

説得真簡單啊！

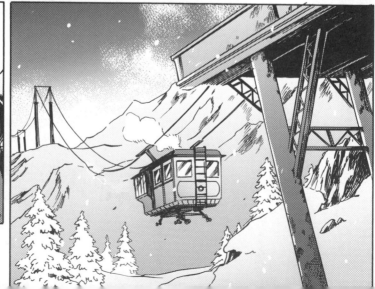

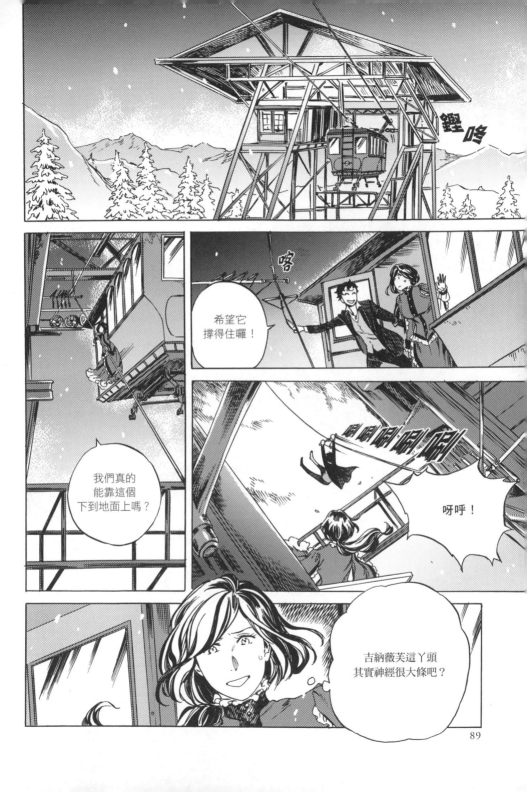

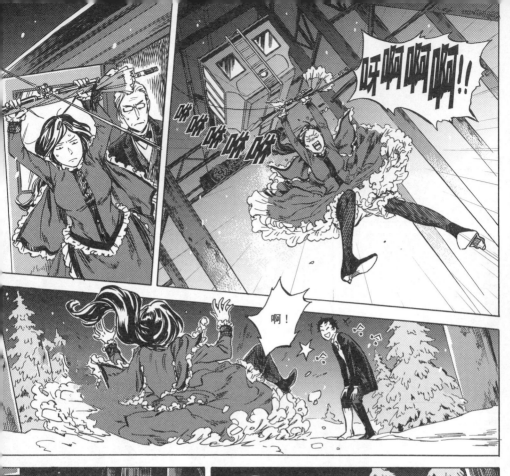

呀啊啊啊!!

咻咻咻咻咻

啊!

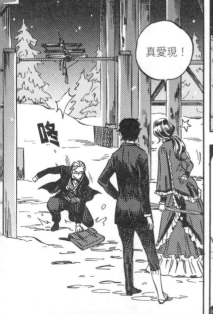

真愛現!

咚

！

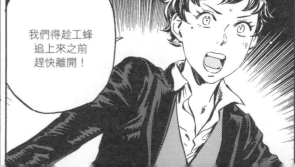

我們得趁工蜂
追上來之前
趕快離開!

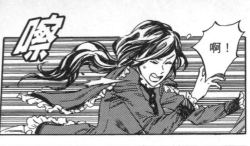

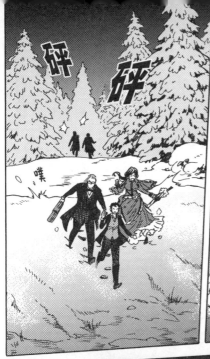

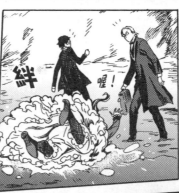

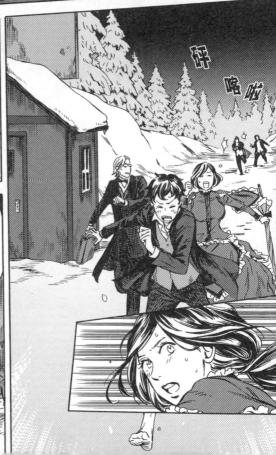

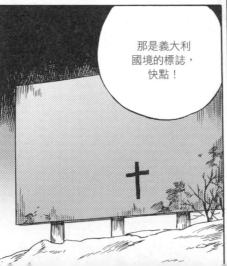

那是義大利
國境的標誌，
快點！

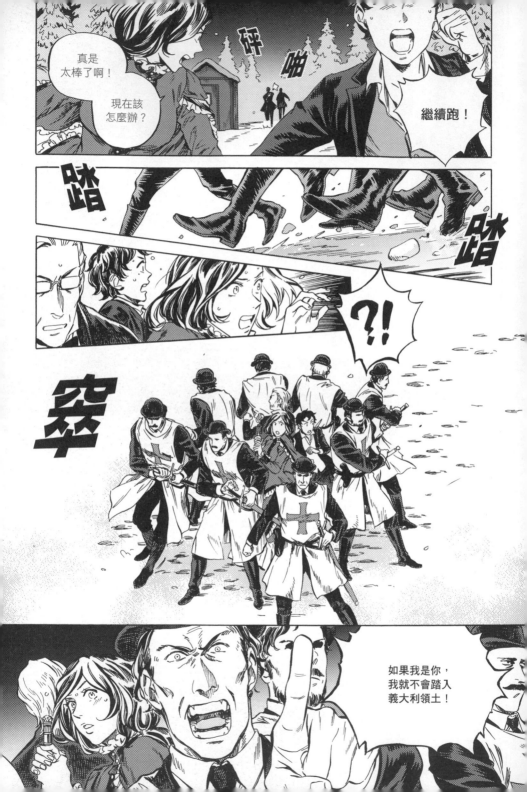

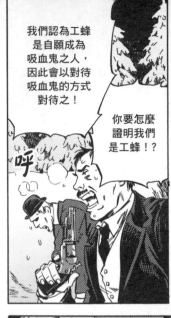

我們認為工蜂是自願成為吸血鬼之人，因此會以對待吸血鬼的方式對待之！

你要怎麼證明我們是工蜂！？

呼

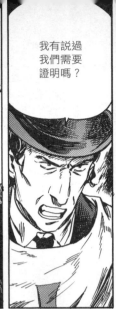

我有說過我們需要證明嗎？

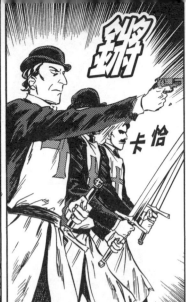

鏘

卡恰

……

哼！

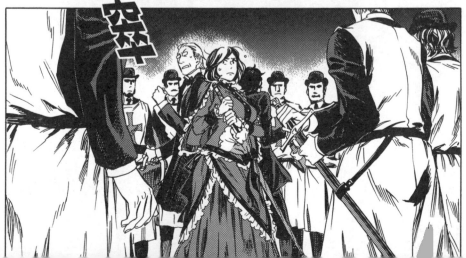

空卆

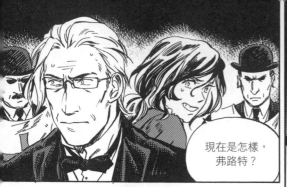

現在是怎樣，
弗路特？

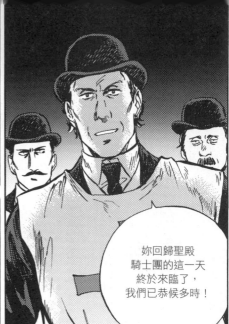

妳回歸聖殿
騎士團的這一天
終於來臨了，
我們已恭候多時！

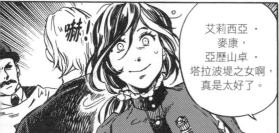

嚇！

艾莉西亞・
麥康，
亞歷山卓・
塔拉波堤之女啊，
真是太好了。

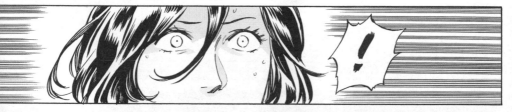

！

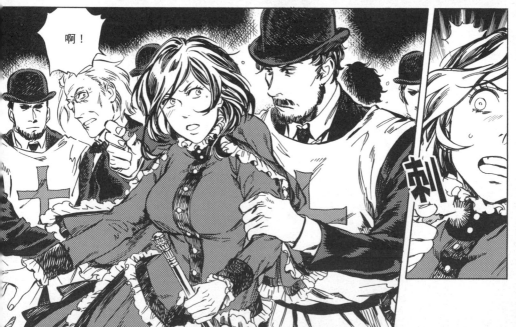

啊！

剌

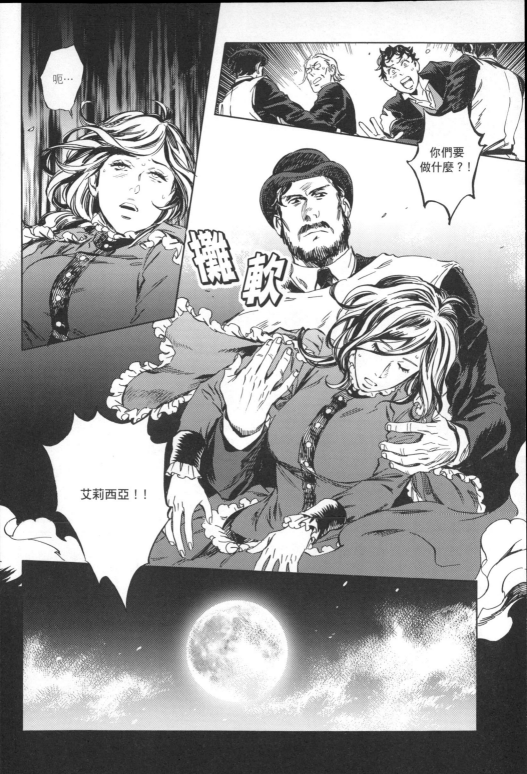

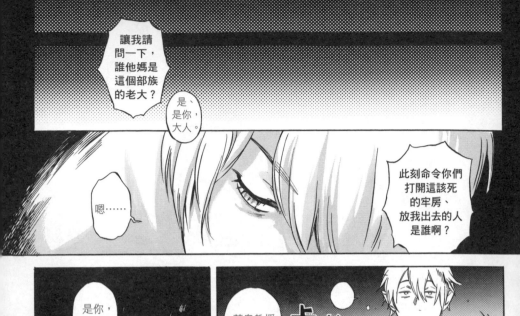

讓我請問一下，誰他媽是這個部族的老大？

是、是你，大人。

嗯……

此刻命令你們打開這該死的牢房、放我出去的人是誰啊？

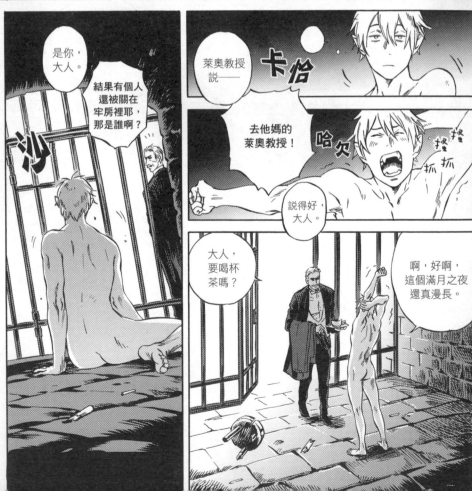

是你，大人。

結果有個人還被關在牢房裡耶，那是誰啊？

萊奧教授說——

卡恰

去他媽的萊奧教授！

哈欠

抓 抓 抓

說得好，大人。

大人，要喝杯茶嗎？

啊，好啊，這個滿月之夜還真漫長。

這就
對了！

快點給我
那該死的——

！

搶！

藍道夫，
立刻放我
出去！！

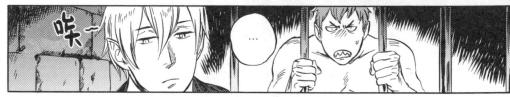

咦～

...

……大人，
您還記得您
前來挑戰的當時，
伍爾西部族是
什麼模樣嗎？

！

我當然記得，
那又不是多久
以前的事……

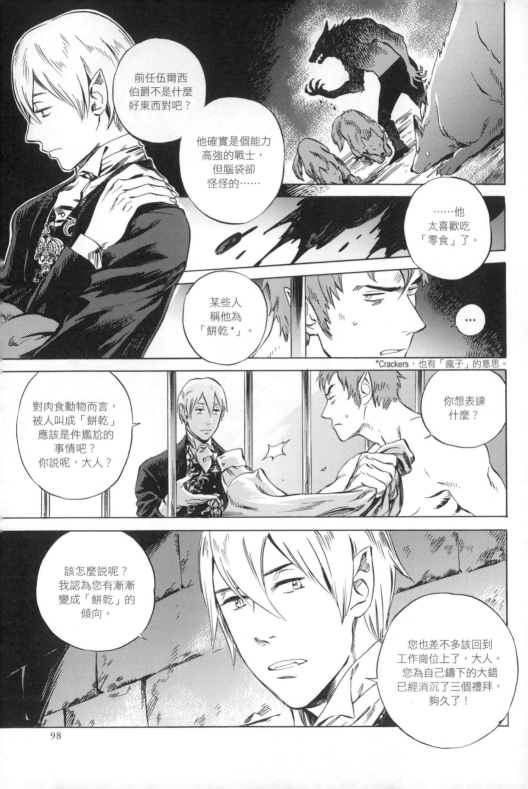

前任伍爾西伯爵不是什麼好東西對吧？

他確實是個能力高強的戰士，但腦袋卻怪怪的⋯⋯

⋯⋯他太喜歡吃「零食」了。

某些人稱他為「餅乾*」。

⋯

*Crackers，也有「瘋子」的意思。

對肉食動物而言，被人叫成「餅乾」應該是件尷尬的事情吧？你說呢，大人？

你想表達什麼？

該怎麼說呢？我認為您有漸漸變成「餅乾」的傾向。

您也差不多該回到工作崗位上了，大人。您為自己鑄下的大錯已經消沉了三個禮拜，夠久了！

你說什麼？

您騙不過我們的。

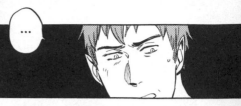

...

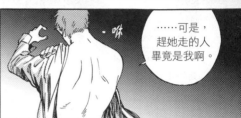

......可是，趕她走的人畢竟是我啊。

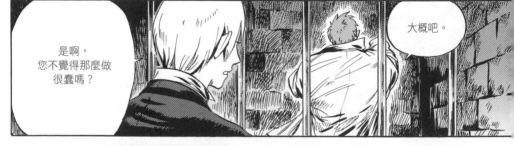

是啊，您不覺得那麼做很蠢嗎？

大概吧。

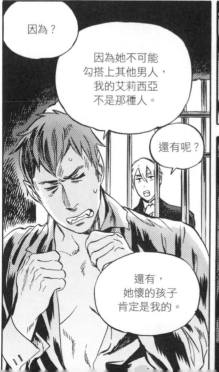

因為？

因為她不可能勾搭上其他男人，我的艾莉西亞不是那種人。

還有呢？

還有，她懷的孩子肯定是我的。

天啊，我竟然要在這個年紀當爸了，你能想像嗎？

呵呵...

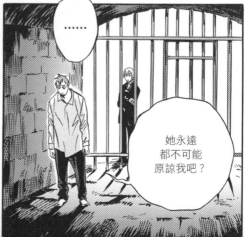

......

她永遠都不可能原諒我吧？

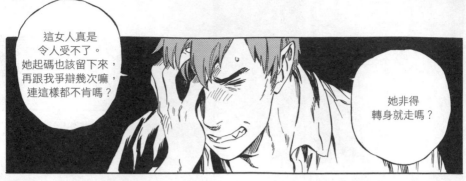

這女人真是令人受不了。她起碼也該留下來，再跟我爭辯幾次嘛，連這樣都不肯嗎？

她非得轉身就走嗎？

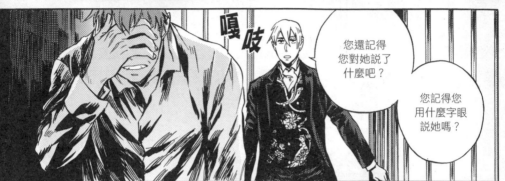

嘎吱

您還記得您對她說了什麼吧？

您記得您用什麼字眼說她嗎？

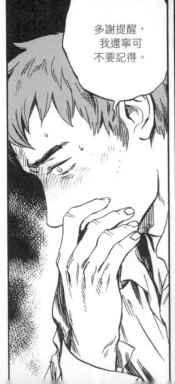

多謝提醒，我還寧可不要記得。

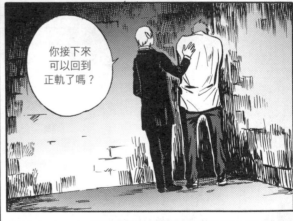

你接下來可以回到正軌了嗎？

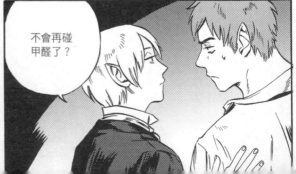

不會再碰甲醛了？

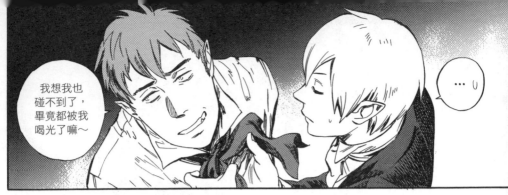

我想我也碰不到了，畢竟都被我喝光了嘛～

…

好啦，我該怎麼贏回她的心？我該怎麼勸她回家？

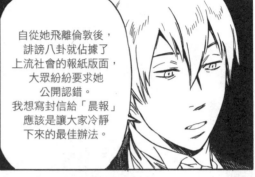

自從她飛離倫敦後，誹謗八卦就佔據了上流社會的報紙版面，大眾紛紛要求她公開認錯。我想寫封信給「晨報」應該是讓大家冷靜下來的最佳辦法。

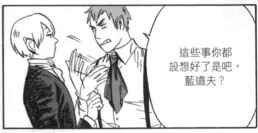

這些事你都設想好了是吧，藍道夫？

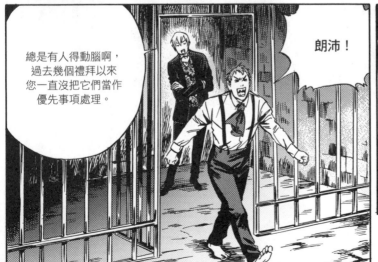

總是有人得動腦啊，過去幾個禮拜以來您一直沒把它們當作優先事項處理。

朗沛！

您叫我嗎，大人？

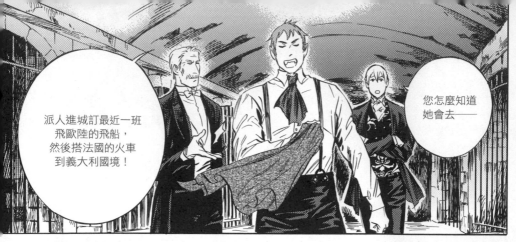

派人進城訂最近一班
飛歐陸的飛船，
然後搭法國的火車
到義大利國境！

您怎麼知道
她會去——

如果我是她，
我就會去
義大利。

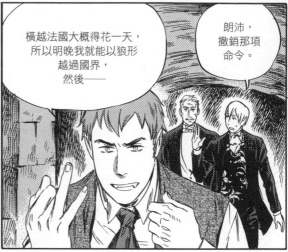

橫越法國大概得花一天，
所以明晚我就能以狼形
越過國界，
然後——

朗沛，
撤銷那項
命令。

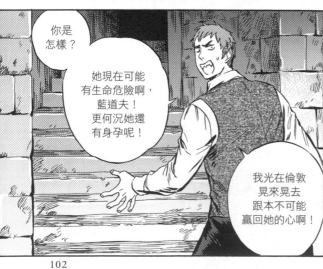

你是
怎樣？

她現在可能
有生命危險啊，
藍道夫！
更何況她還
有身孕呢！

我光在倫敦
晃來晃去
跟本不可能
贏回她的心啊！

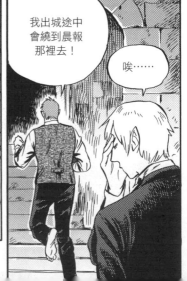

我出城途中
會繞到晨報
那裡去！

唉……

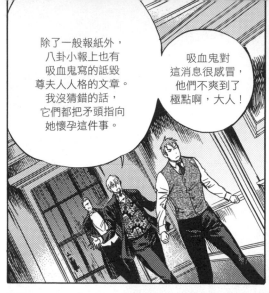

除了一般報紙外，八卦小報上也有吸血鬼寫的詆毀尊夫人人格的文章。我沒猜錯的話，它們都把矛頭指向她懷孕這件事。

吸血鬼對這消息很感冒，他們不爽到了極點啊，大人！

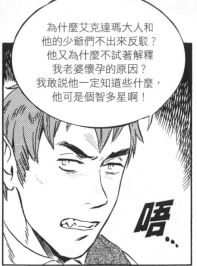

為什麼艾克達瑪大人和他的少爺們不出來反駁？他又為什麼不試著解釋我老婆懷孕的原因？我敢說他一定知道些什麼，他可是個智多星啊！

唔…

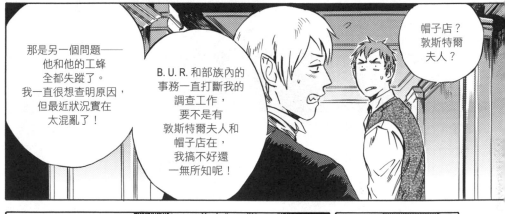

那是另一個問題──他和他的工蜂全都失蹤了。我一直很想查明原因，但最近狀況實在太混亂了！

B.U.R.和部族內的事務一直打斷我的調查工作，要不是有敦斯特爾夫人和帽子店在，我搞不好還一無所知呢！

帽子店？敦斯特爾夫人？

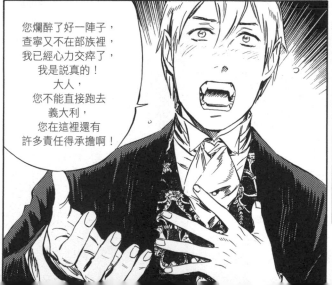

您爛醉了好一陣子，查寧又不在部族裡，我已經心力交瘁了，我是說真的！大人，您不能直接跑去義大利，您在這裡還有許多責任得承擔啊！

…

103

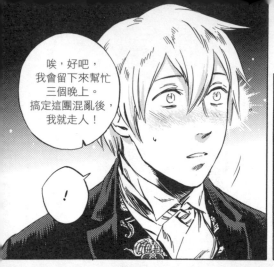

唉,好吧,
我會留下來幫忙
三個晚上。
搞定這團混亂後,
我就走人!

！

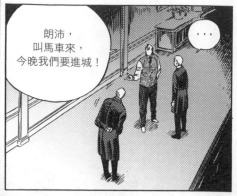

朗沛,
叫馬車來,
今晚我們要進城!

......

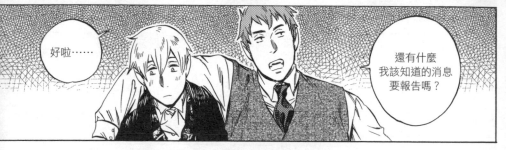

好啦……

還有什麼
我該知道的消息
要報告嗎?

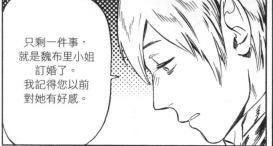

只剩一件事,
就是魏布里小姐
訂婚了。
我記得您以前
對她有好感。

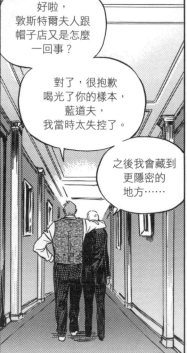

好啦,
敦斯特爾夫人跟
帽子店又是怎麼
一回事?

對了,很抱歉
喝光了你的樣本,
藍道夫,
我當時太失控了。

之後我會藏到
更隱密的
地方……

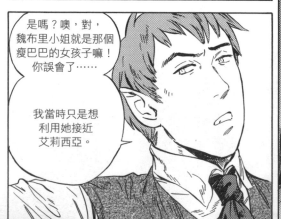

是嗎?噢,對,
魏布里小姐就是那個
瘦巴巴的女孩子嘛!
你誤會了……

我當時只是想
利用她接近
艾莉西亞。

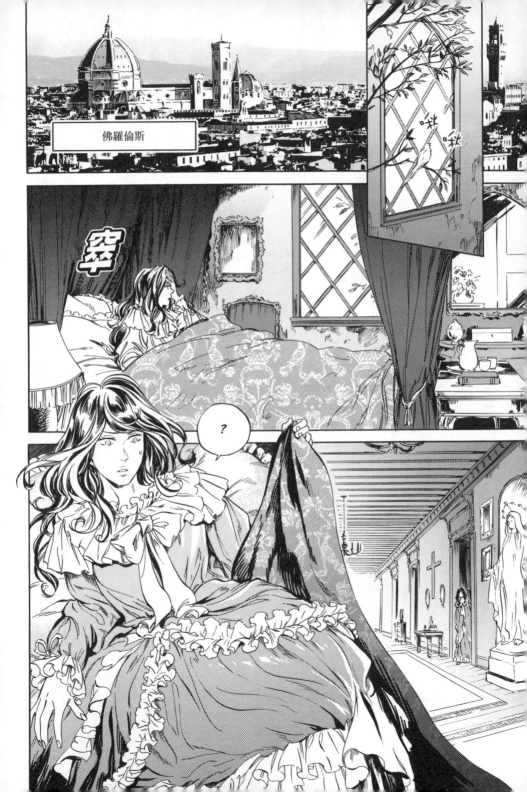

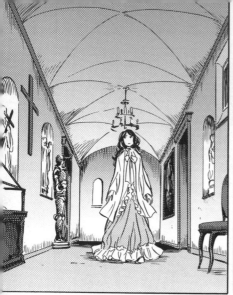

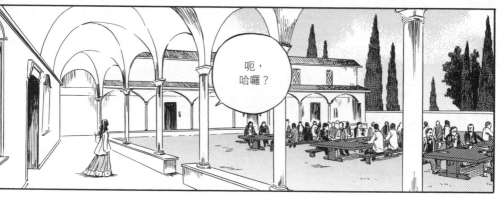

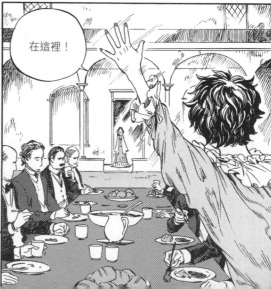

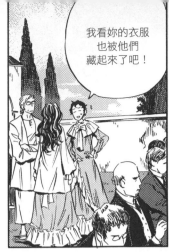

我看妳的衣服也被他們藏起來了吧!

這個嘛,看到我禮服上的褶邊,我就不會怪罪他們了……

他們就是大名鼎鼎的聖殿騎士囉?

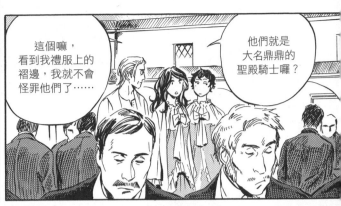

姆,弗路特,現在我知道你為什麼不欣賞他們了。他們非常具有威脅性、沉默寡言、會偷別人的衣服,還強迫別人睡上一整夜。

是三個晚上。妳睡了整整三天喔!

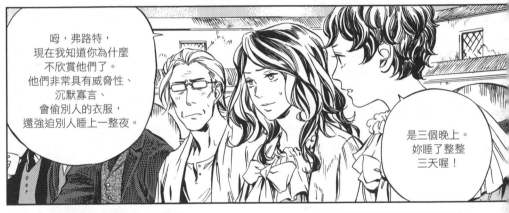

什麼!

難怪我這麼餓!

怎麼了?他們以為我有傳染病嗎?我該安撫他們說我鼻子天生就這麼大嗎?

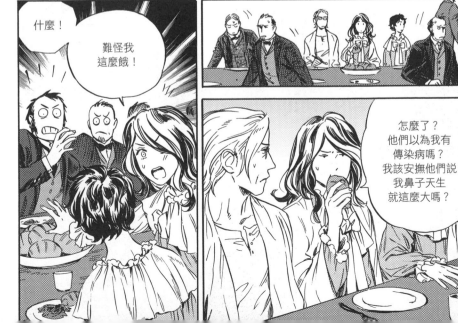

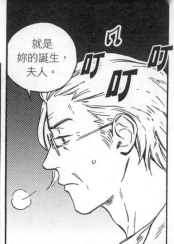

就是妳的誕生，夫人。

叮叮叮

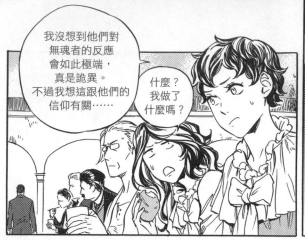

我沒想到他們對無魂者的反應會如此極端，真是詭異。不過我想這跟他們的信仰有關……

什麼？我做了什麼嗎？

叮叮叮叮

寒窣

?

匡啷

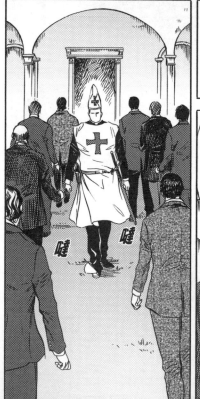

嗤嗤

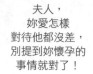

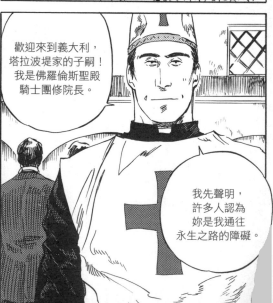

夫人，妳愛怎樣對待他都沒差，別提到妳懷孕的事情就對了！

歡迎來到義大利，塔拉波堤家的子嗣！我是佛羅倫斯聖殿騎士團修院長。

我先聲明，許多人認為妳是我通往永生之路的障礙。

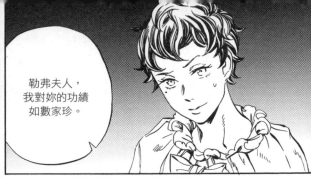

你好嗎？

容我向您介紹我的同伴，勒弗夫人與弗路特先生。

勒弗夫人，我對妳的功績如數家珍。

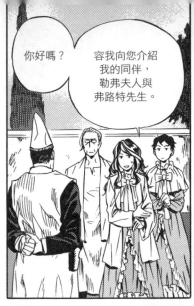

弗路特先生，你好嗎？

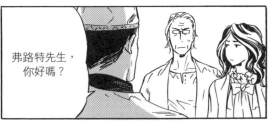

我們有你的檔案，知道嗎？

⋯

你堅定不移地服侍著塔拉波堤家族呢。

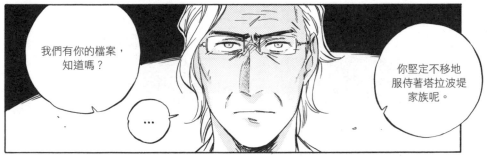

可以請各位跟我來嗎？

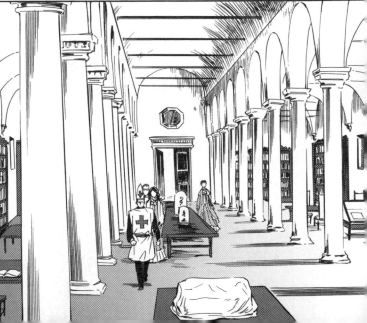

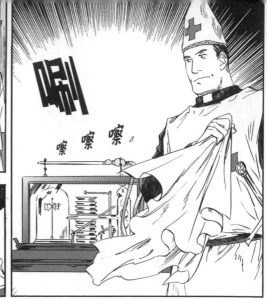

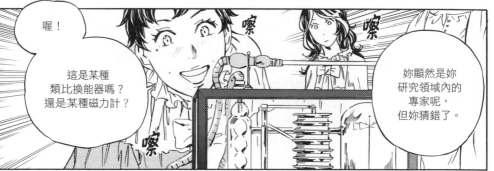

喔！

這是某種
類比換能器嗎？
還是某種磁力計？

妳顯然是妳
研究領域內的
專家呢，
但妳猜錯了。

你們不可能
看過這種器材，
就算是知名的英國
皇家學會報告也不會
有相關紀錄。

不過你們可能
聽過它的發明者
藍格威爾多先生。

是他啊？

…

呃…

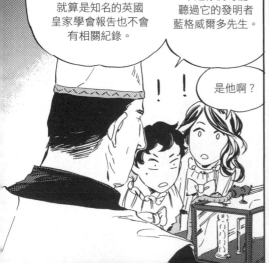

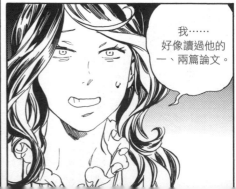

我……
好像讀過他的
一、兩篇論文。

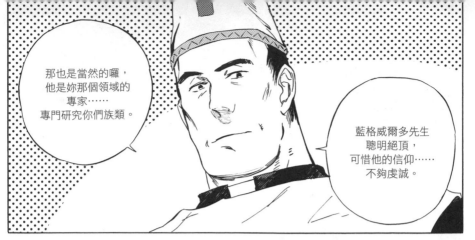

那也是當然的囉，他是妳那個領域的專家……專門研究你們族類。

藍格威爾多先生聰明絕頂，可惜他的信仰……不夠虔誠。

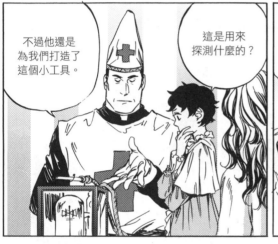

不過他還是為我們打造了這個小工具。

這是用來探測什麼的？

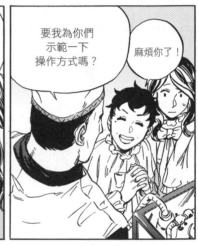

要我為你們示範一下操作方式嗎？

麻煩你了！

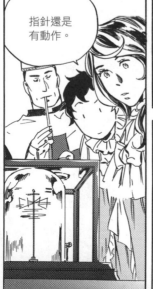

指針還是有動作。

沒錯！

抹

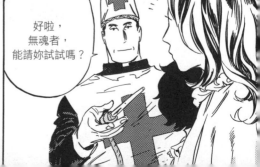

好啦，無魂者，能請妳試試嗎？

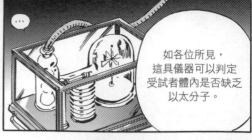

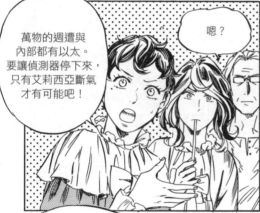
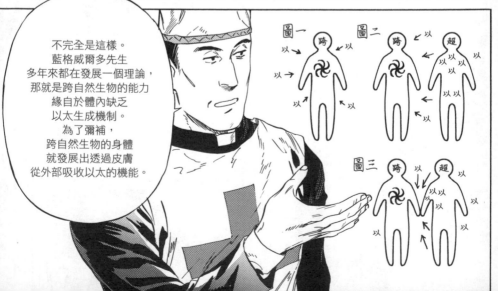

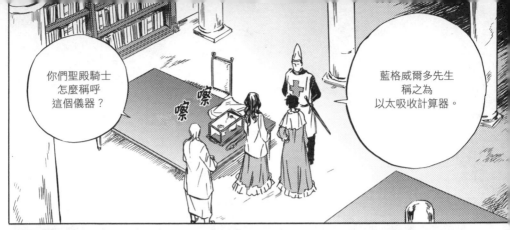

你們聖殿騎士怎麼稱呼這個儀器？

藍格威爾多先生稱之為以太吸收計算器。

嚓
嚓

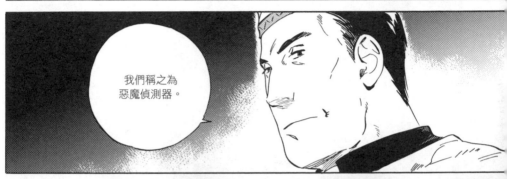

我們稱之為惡魔偵測器。

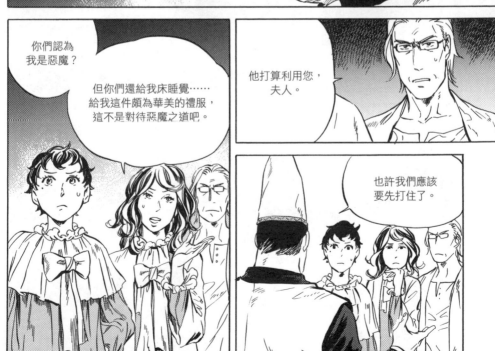

你們認為我是惡魔？

但你們還給我床睡覺……給我這件頗為華美的禮服，這不是對待惡魔之道吧。

他打算利用您，夫人。

也許我們應該要先打住了。

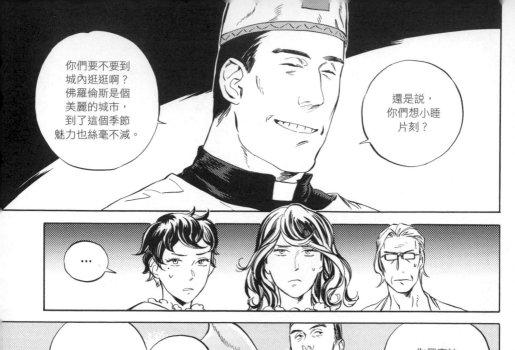

你們要不要到城內逛逛啊？佛羅倫斯是個美麗的城市，到了這個季節魅力也絲毫不減。

還是說，你們想小睡片刻？

⋯⋯

明天我打算帶大家遠足，找點樂子。

我想你們應該會很享受的。

甩

嚓嚓

你們應該自己找得到回房間的路吧？

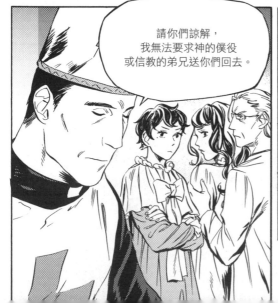

請你們諒解，我無法要求神的僕役或信教的弟兄送你們回去。

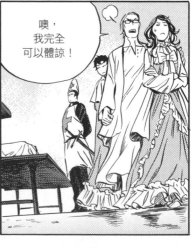

噢，我完全可以體諒！

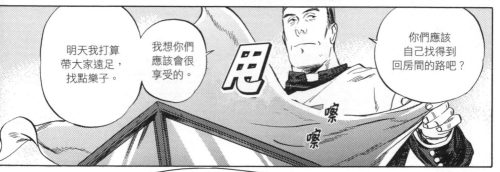

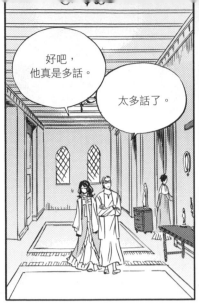

好吧，
他真是多話。

太多話了。

他說那些話
是什麼意思？

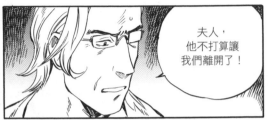

夫人，
他不打算讓
我們離開了！

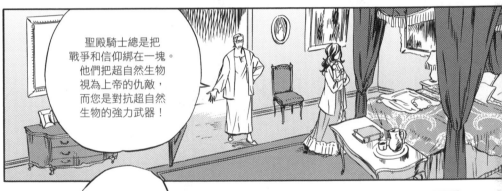

聖殿騎士總是把
戰爭和信仰綁在一塊。
他們把超自然生物
視為上帝的仇敵，
而您是對抗超自然
生物的強力武器！

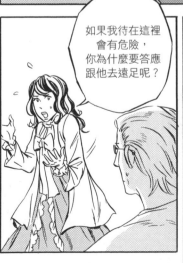

如果我待在這裡
會有危險，
你為什麼要答應
跟他去遠足呢？

除了「別無選擇」
之外，
您還期望我
回答什麼？

夫人，
危險有很多種。
聖殿騎士是精良的戰士，
他們會善待自己的武器。

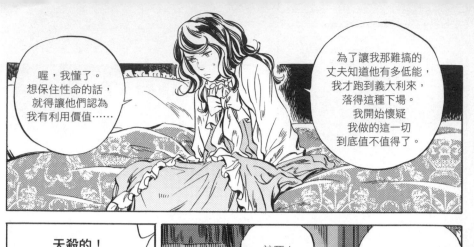

喔，我懂了。
想保住性命的話，
就得讓他們認為
我有利用價值……

為了讓我那難搞的
丈夫知道他有多低能，
我才跑到義大利來，
落得這種下場。
我開始懷疑
我做的這一切
到底值不值得了。

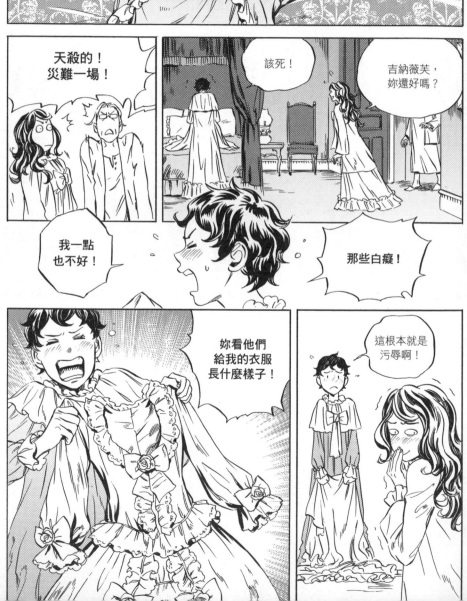

天殺的！
災難一場！

該死！

吉納薇芙，
妳還好嗎？

我一點
也不好！

那些白癡！

妳看他們
給我的衣服
長什麼樣子！

這根本就是
污辱啊！

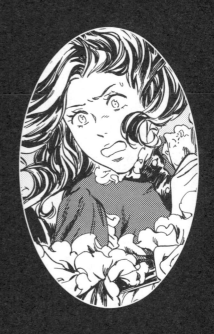

無魂者
艾莉西亞
Vol.3

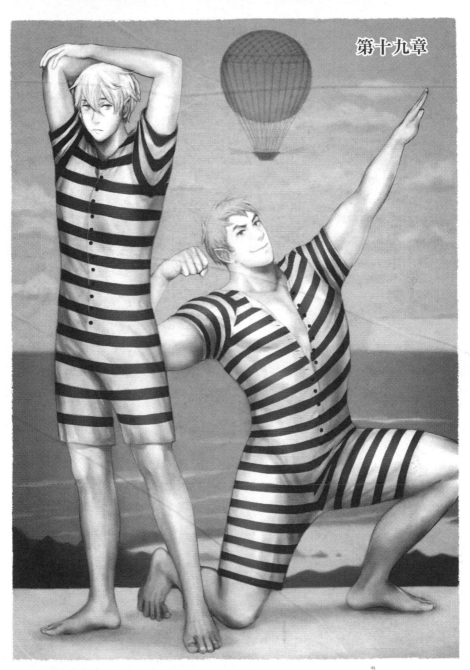

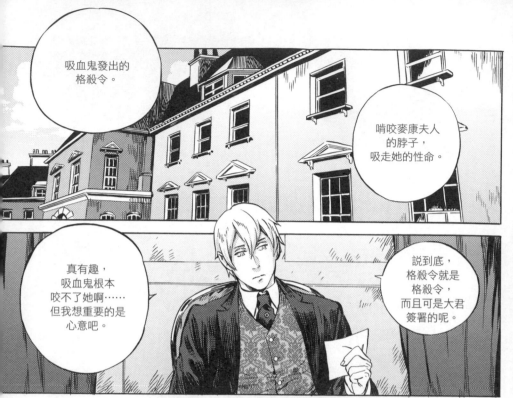

吸血鬼發出的
格殺令。

啃咬麥康夫人
的脖子，
吸走她的性命。

真有趣，
吸血鬼根本
咬不了她啊……
但我想重要的是
心意吧。

説到底，
格殺令就是
格殺令，
而且可是大君
簽署的呢。

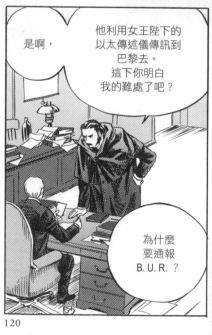

是啊，

他利用女王陛下的
以太傳述儀傳訊到
巴黎去。
這下你明白
我的難處了吧？

為什麼
要通報
B.U.R.？

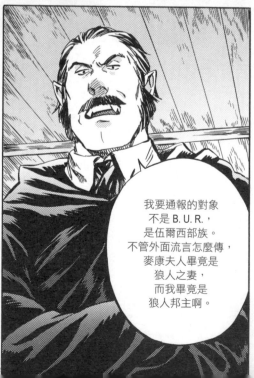

我要通報的對象
不是B.U.R.，
是伍爾西部族。
不管外面流言怎麼傳，
麥康夫人畢竟是
狼人之妻，
而我畢竟是
狼人邦主啊。

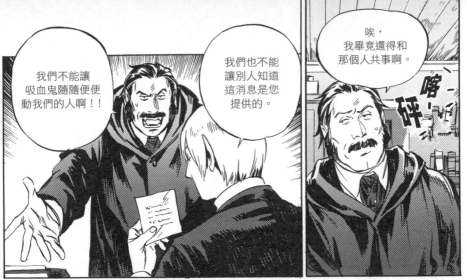

我們不能讓
吸血鬼隨隨便便
動我們的人啊！！

我們也不能
讓別人知道
這消息是您
提供的。

唉，
我畢竟還得和
那個人共事啊。

嗶、
砰

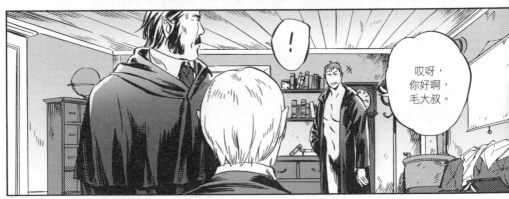

！

哎呀，
你好啊，
毛大叔。

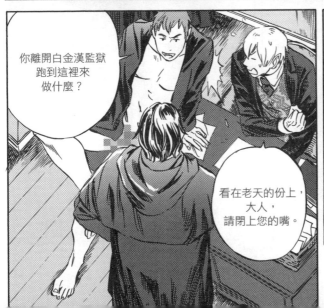

你離開白金漢監獄
跑到這裡來
做什麼？

看在老天的份上，
大人，
請閉上您的嘴。

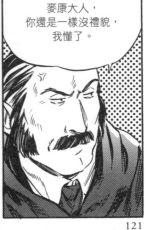

麥康大人，
你還是一樣沒禮貌，
我懂了。

121

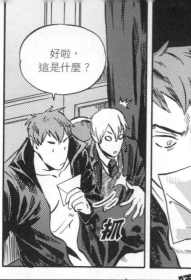

好啦，
這是什麼？

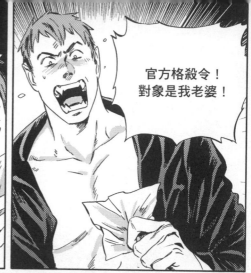

官方格殺令！
對象是我老婆！

嘎吱

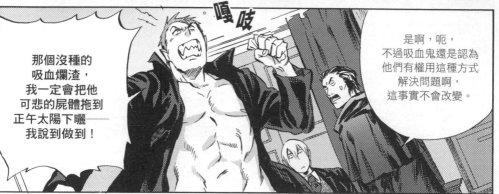

那個沒種的
吸血爛渣，
我一定會把他
可悲的屍體拖到
正午太陽下曬──
我說到做到！

是啊，呃，
不過吸血鬼還是認為
他們有權用這種方式
解決問題啊，
這事實不會改變。

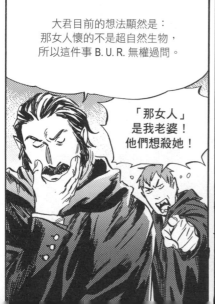

大君目前的想法顯然是：
那女人懷的不是超自然生物，
所以這件事 B. U. R. 無權過問。

「那女人」
是我老婆！
他們想殺她！

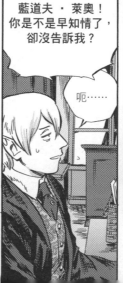

藍道夫‧萊奧！
你是不是早知情了，
卻沒告訴我？

呃……

夠了，
我要走了！

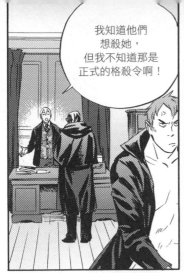

我知道他們想殺她，但我不知道那是正式的格殺令啊！

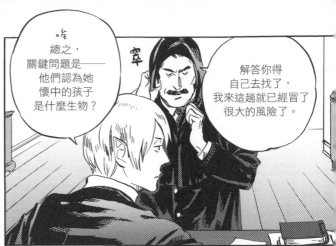

唉

總之，關鍵問題是——他們認為她懷中的孩子是什麼生物？

窣

解答你得自己去找了，我來這趟就已經冒了很大的風險了。

感謝您提供我這項情報。

別說是我提供的就對了！

康納爾，我當初不是叫你別跟那個女人結婚嗎？就跟你說不會有什麼好下場的！

你們這些小鬼行事太草率了！

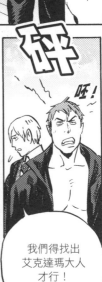

砰

吼！

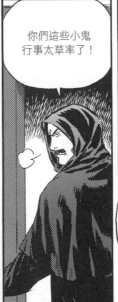

我們得找出艾克達瑪大人才行！

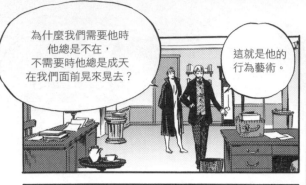

為什麼我們需要他時他總是不在，不需要時他總是成天在我們面前晃來晃去？

這就是他的行為藝術。

我們的鬼魂監聽到什麼重要情報了嗎？

比那還了不起！他們看到一張地圖。我想我們可以先循線把那東西偷回來，我再去接我老婆！

藍道夫，我沒辦法幫你找到那吸血鬼，但我知道大君把艾克達瑪的東西藏在哪裡。

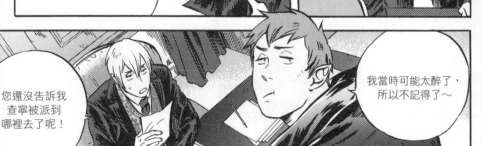

您還沒告訴我查寧被派到哪裡去了呢！

我當時可能太醉了，所以不記得了～

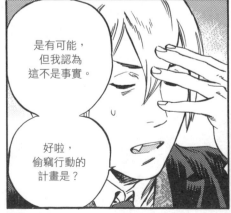

是有可能，但我認為這不是事實。

好啦，偷竊行動的計畫是？

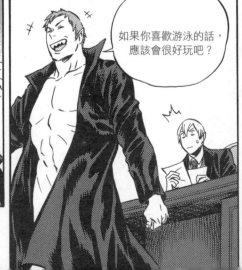

如果你喜歡游泳的話，應該會很好玩吧？

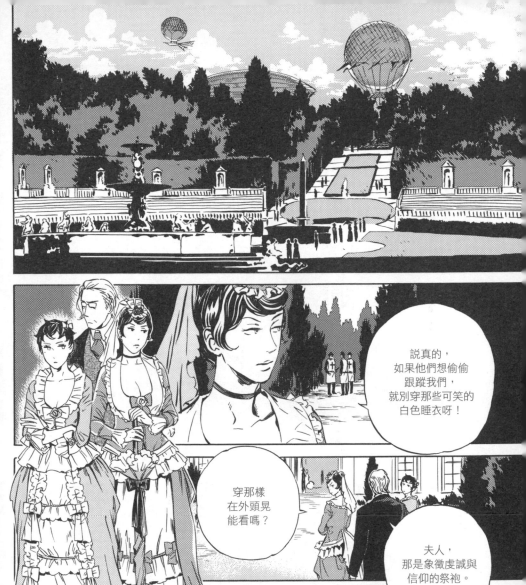

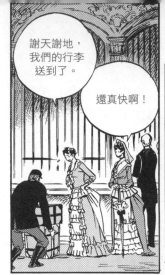

謝天謝地，我們的行李送到了。

還真快啊！

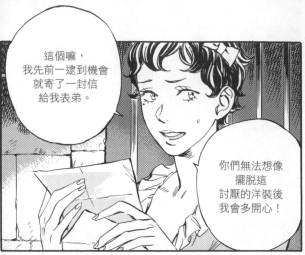

這個嘛，我先前一逮到機會就寄了一封信給我表弟。

你們無法想像擺脫這討厭的洋裝後我會多開心！

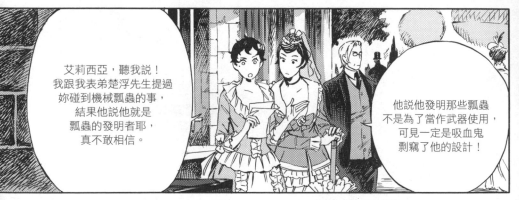

艾莉西亞，聽我說！我跟我表弟楚浮先生提過妳碰到機械瓢蟲的事，結果他說他就是瓢蟲的發明者耶，真不敢相信。

他說他發明那些瓢蟲不是為了當作武器使用，可見一定是吸血鬼剽竊了他的設計！

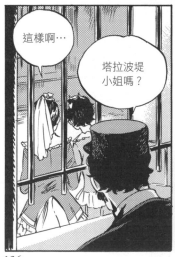

這樣啊…

塔拉波堤小姐嗎？

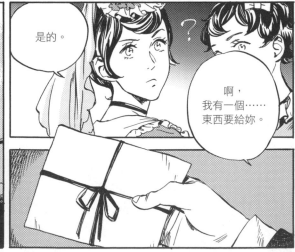

是的。

啊，我有一個……東西要給妳。

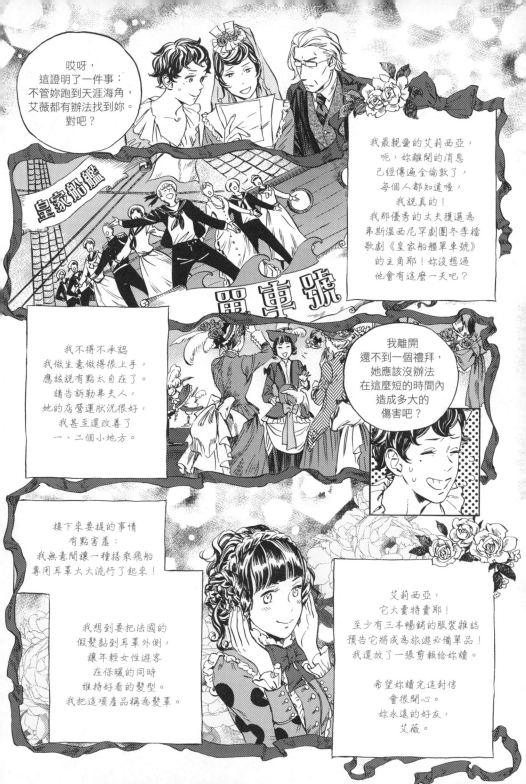

哎呀，
這證明了一件事：
不管妳跑到天涯海角，
艾薇都有辦法找到妳。
對吧？

我最親愛的艾莉西亞，
呃，妳離開的消息
已經傳遍全倫敦了，
每個人都知道喔，
我說真的！
我那優秀的丈夫獲選為
弗斯溫西尼罕劇團冬季檔
歌劇《皇家艦艇單車號》
的主角耶！妳沒想過
他會有這麼一天吧？

皇家船艦

單車號

我不得不承認
我做生意做得很上手，
應該說有點太自在了。
請告訴勒弗夫人，
她的店營運狀況很好，
我甚至還改善了
一、二個小地方。

我離開
還不到一個禮拜，
她應該沒辦法
在這麼短的時間內
造成多大的
傷害吧？

接下來要提的事情
有點害羞：
我無意間讓一種搭乘飛船
專用耳罩大大流行了起來！

我想到要把法國的
假髮黏到耳罩外側，
讓年輕女性遊客
在保暖的同時
維持好看的髮型。
我把這項產品稱為髮罩。

艾莉西亞，
它大賣特賣耶！
至少有三本暢銷的服裝雜誌
預告它將成為旅遊必備單品！
我還放了一張剪報給妳讀。

希望妳讀完這封信
會很開心。
妳永遠的好友，
艾薇。

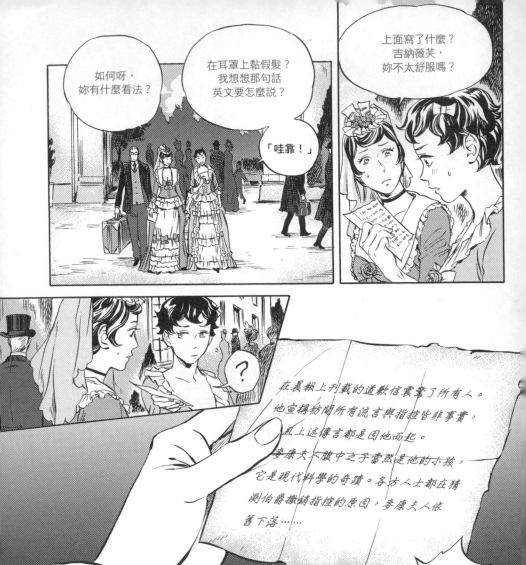

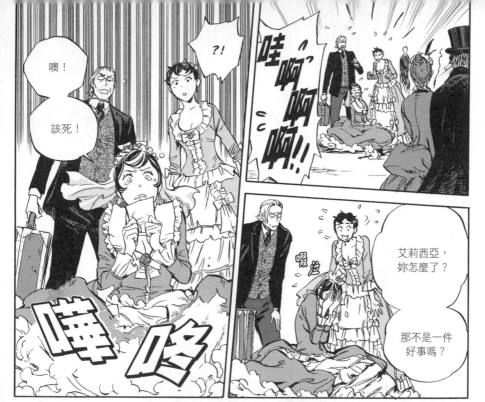

噢!

該死!

?!

哇啊啊啊!!

艾莉西亞,
妳怎麼了?

那不是一件
好事嗎?

嘩咚

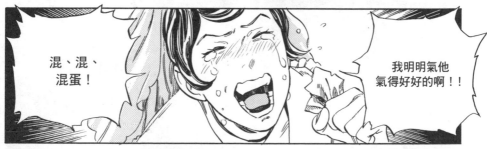

混、混、
混蛋!

我明明氣他
氣得好好的啊!!

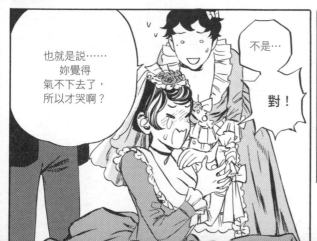

也就是說……
妳覺得
氣不下去了,
所以才哭啊?

不是…

對!

她解脫了,
夫人。

這樣啊…

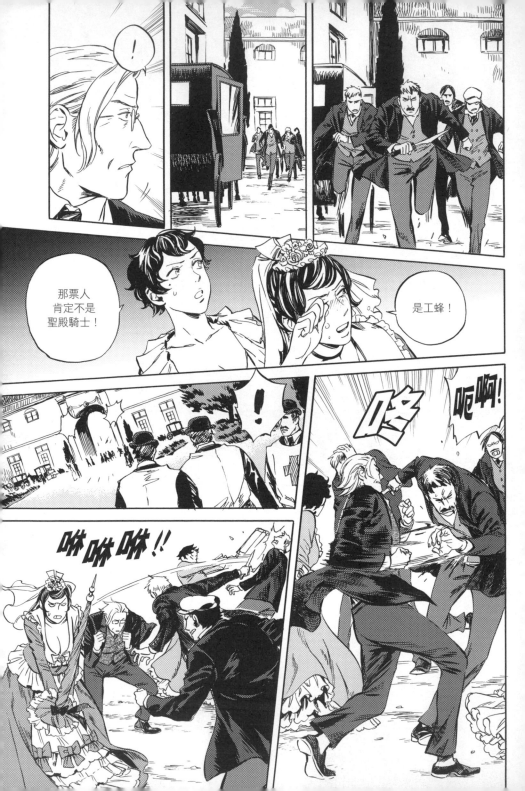

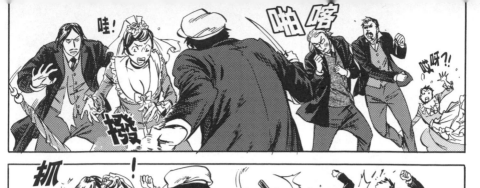

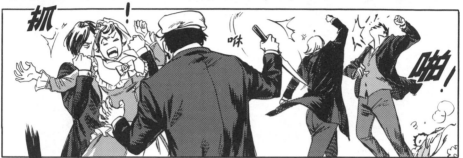

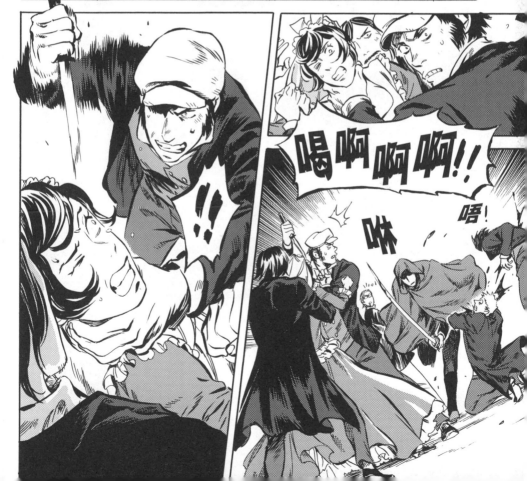

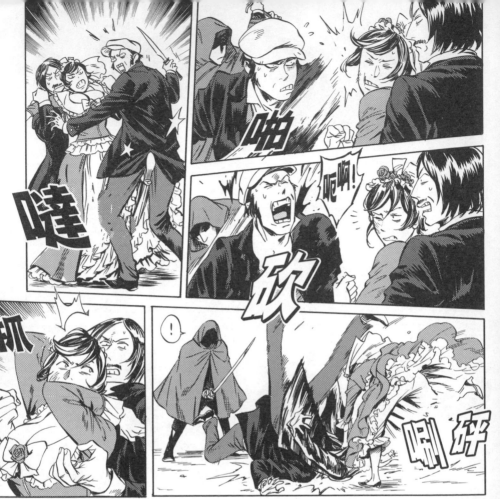

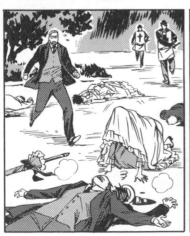

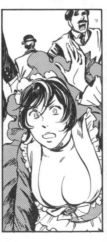

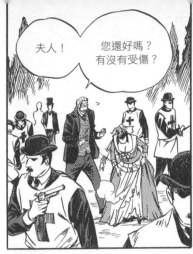

夫人！ 您還好嗎？
有沒有受傷？

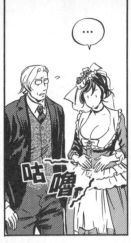

…

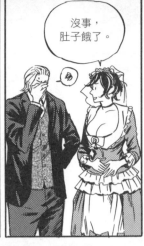

沒事，
肚子餓了。

咕嚕

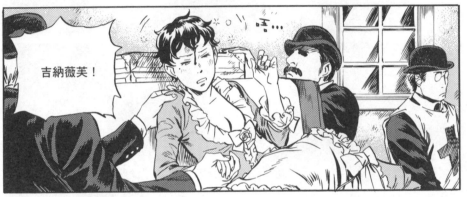

吉納薇芙！

咕…

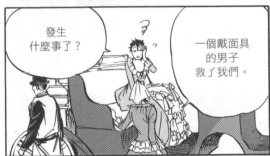

發生
什麼事了？

一個戴面具
的男子
救了我們。

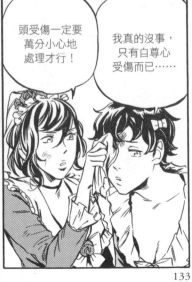

頭受傷一定要
萬分小心地
處理才行！

我真的沒事，
只有自尊心
受傷而已……

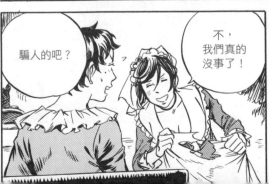

騙人的吧？

不，
我們真的
沒事了！

133

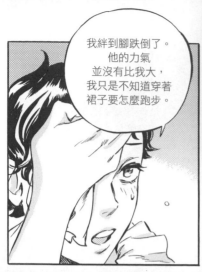

我絆到腳跌倒了。
他的力氣
並沒有比我大，
我只是不知道穿著
裙子要怎麼跑步。

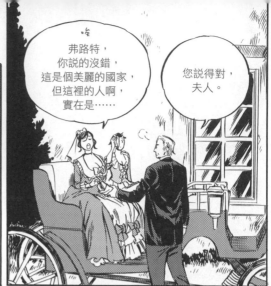

唉
弗路特，
你說的沒錯，
這是個美麗的國家，
但這裡的人啊，
實在是……

您說得對，
夫人。

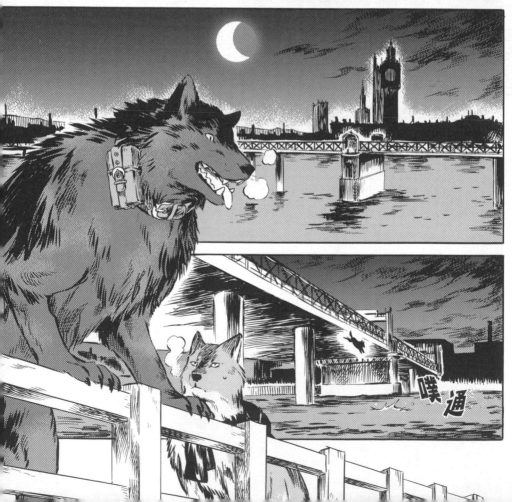

噗
通

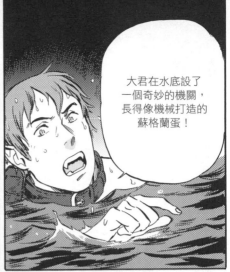

大君在水底設了一個奇妙的機關，長得像機械打造的蘇格蘭蛋！

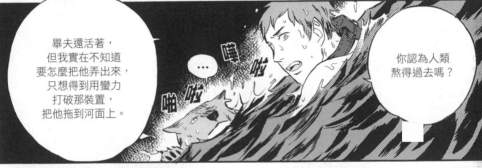

畢夫還活著，但我實在不知道要怎麼把他弄出來，只想得到用蠻力打破那裝置，把他拖到河面上。

你認為人類熬得過去嗎？

我們是狼人啊，大人。使蠻力是我們的專長。

如果我們撬開那個裝置的速度夠快，畢夫的身體就不會受到太嚴重的傷害。

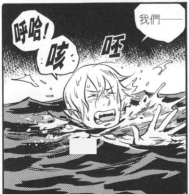

我們——

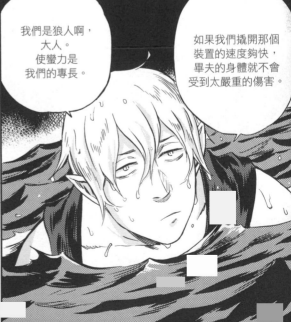

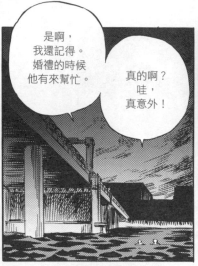

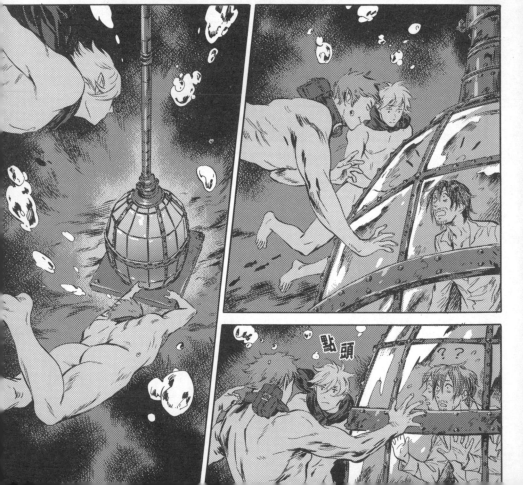

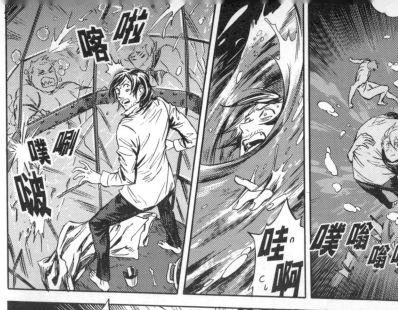

嗒啦

噗唰

啵

哇啊

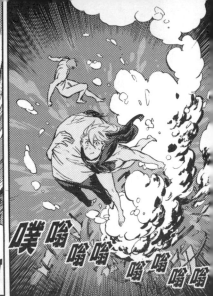

噗嗡嗡嗡嗡嗡嗡嗡

呼哈!

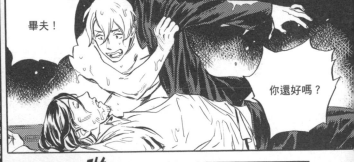

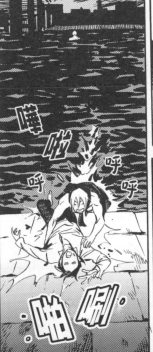

嗶啦

呼呼

啪唰

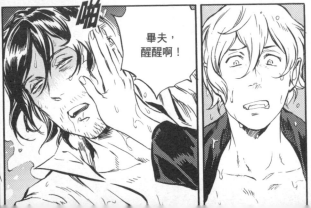

畢夫!

你還好嗎?

啪

畢夫,
醒醒啊!

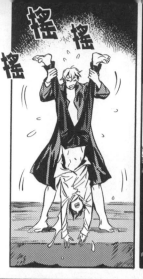

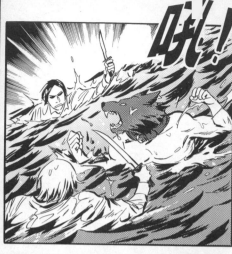
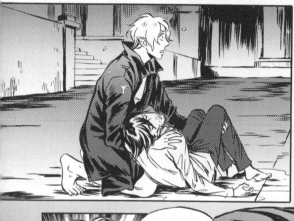

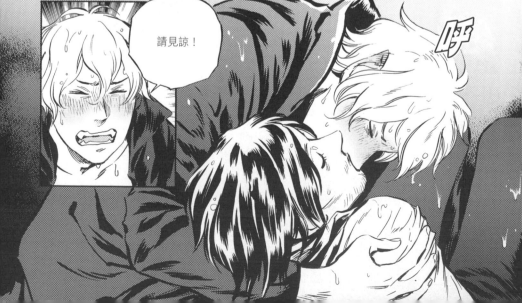

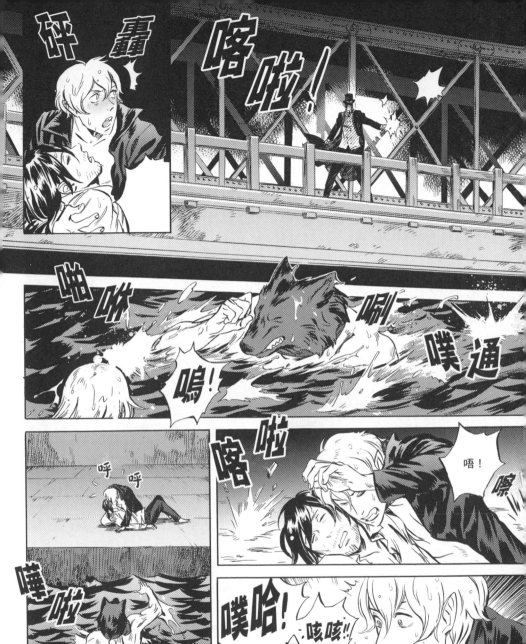
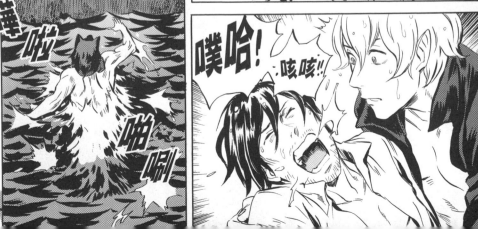

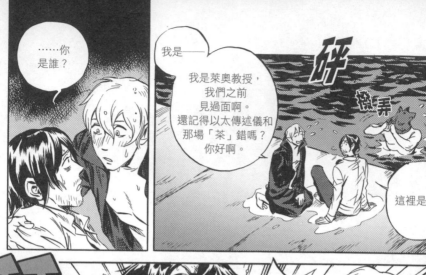

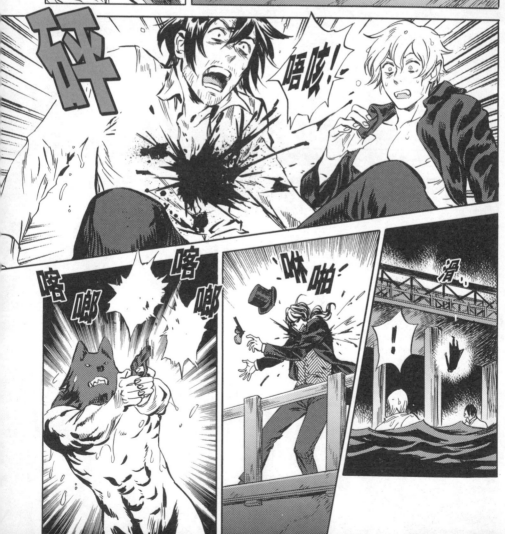

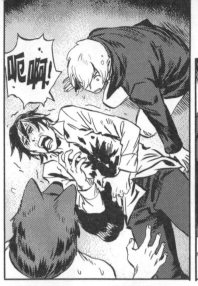

呃啊!

嚓

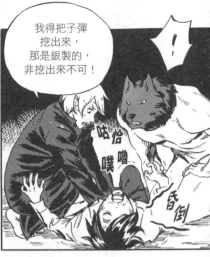

我得把子彈
挖出來,
那是銀製的,
非挖出來不可!

咕咚
噗

昏倒

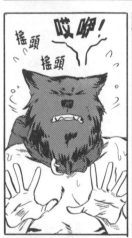

搖頭
搖頭

哎咿!

他快死了,
大人!

您別無選擇!
您已經切換成
胡狼神形態了,
想動手就能動手!

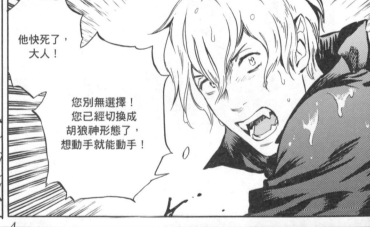

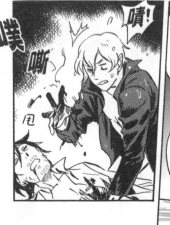

噗
嘶
甩
唧!

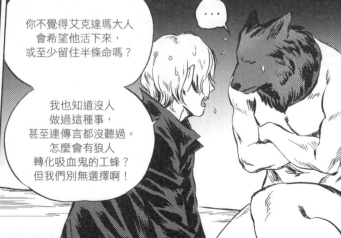

你不覺得艾克達瑪大人
會希望他活下來,
或至少留住半條命嗎?

⋯⋯

我也知道沒人
做過這種事,
甚至連傳言都沒聽過。
怎麼會有狼人
轉化吸血鬼的工蜂?
但我們別無選擇啊!

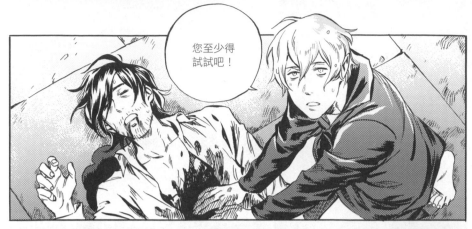

您至少得
試試吧！

……

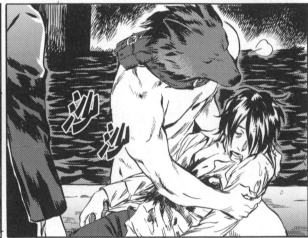

沙沙

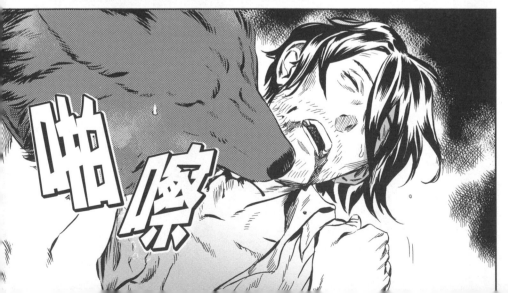

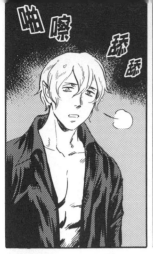

啪嘹 舔舔舔

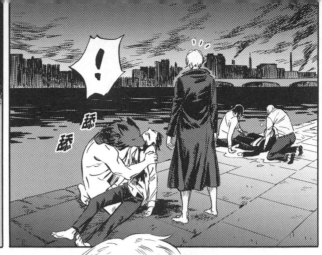

！

舔舔舔

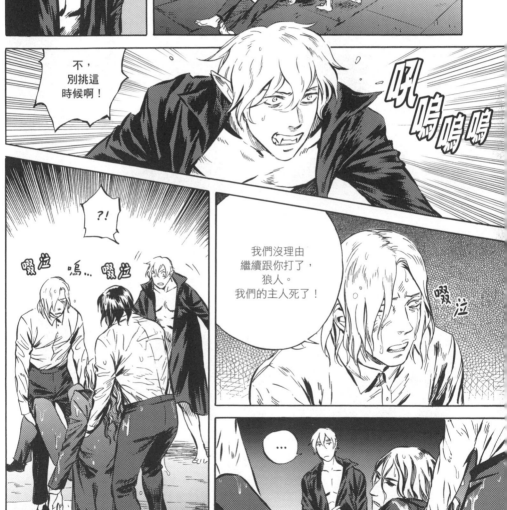

不，
別挑這
時候啊！

呎嗚嗚嗚

?!

啜泣 嗚... 啜泣

我們沒理由
繼續跟你打了，
狼人。
我們的主人死了！

啜泣

...

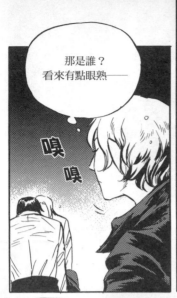

那是誰？
看來有點眼熟——

嗅
嗅

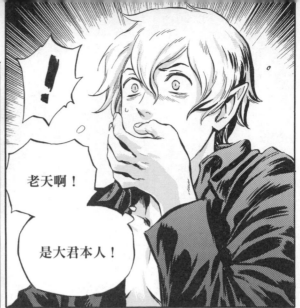

！

老天啊！

是大君本人！

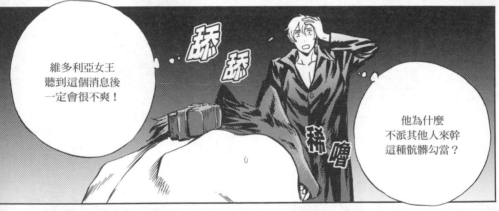

舔
舔

稀
嚕

維多利亞女王
聽到這個消息後
一定會很不爽！

他為什麼
不派其他人來幹
這種骯髒勾當？

舔

真是
亂七八糟……

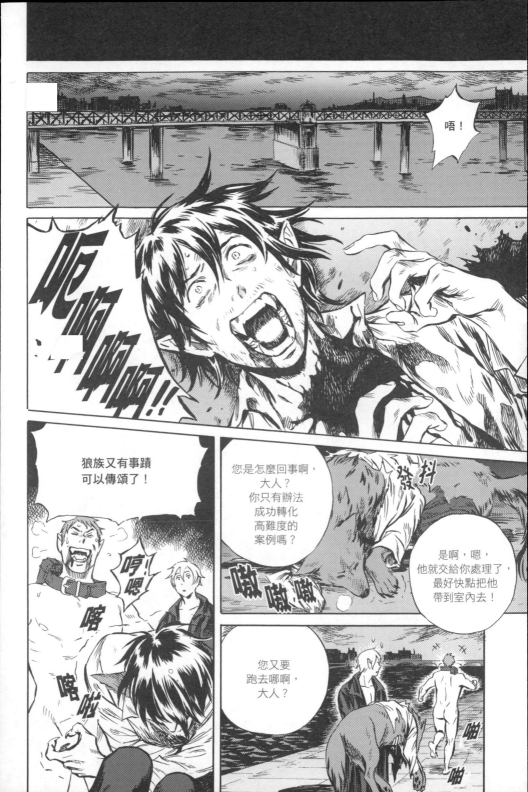

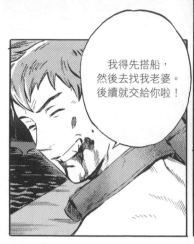

我得先搭船，然後去找我老婆。後續就交給你啦！

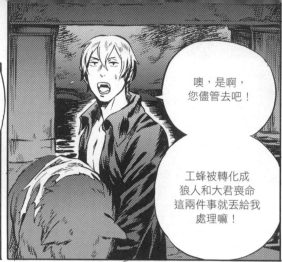

噢，是啊，您儘管去吧！

工蜂被轉化成狼人和大君喪命這兩件事就丟給我處理嘛！

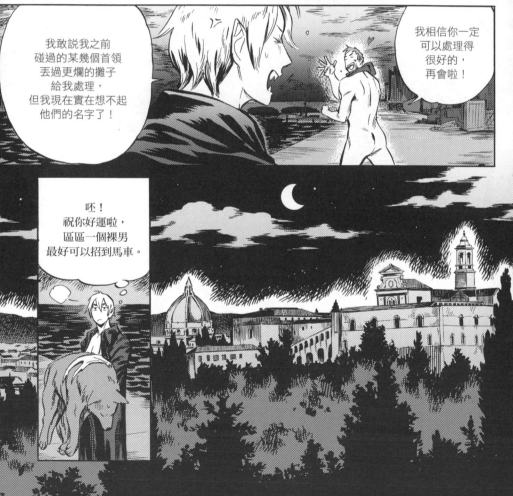

我敢說我之前碰過的某幾個首領丟過更爛的攤子給我處理，但我現在實在想不起他們的名字了！

我相信你一定可以處理得很好的，再會啦！

呸！祝你好運啦，區區一個裸男最好可以招到馬車。

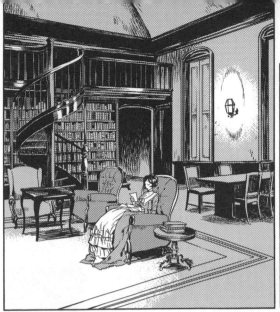
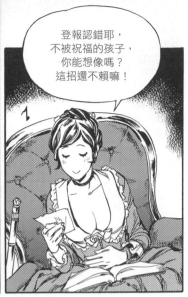

登報認錯耶，
不被祝福的孩子，
你能想像嗎？
這招還不賴嘛！

呵欠

我想我該
上床睡覺了……

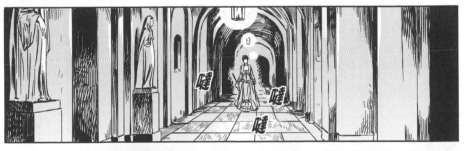

嘖

嘖

嘖

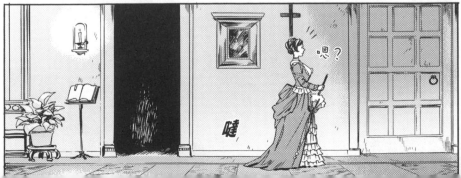

嘖

嗯？

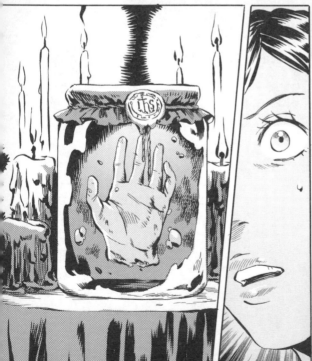

咳

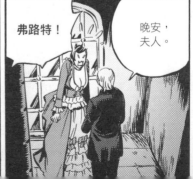

弗路特！

晚安，
夫人。

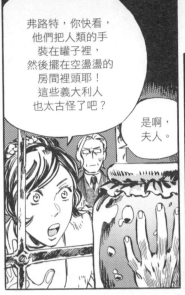

弗路特，你快看，他們把人類的手裝在罐子裡，然後擺在空盪盪的房間裡頭耶！這些義大利人也太古怪了吧？

是啊，夫人。

話說回來，您還沒要睡嗎？要是有人發現我們兩個在這秘密聖壇內就不妙了。

對義大利人來說，在罐子裡裝人手是稀鬆平常之事嗎？

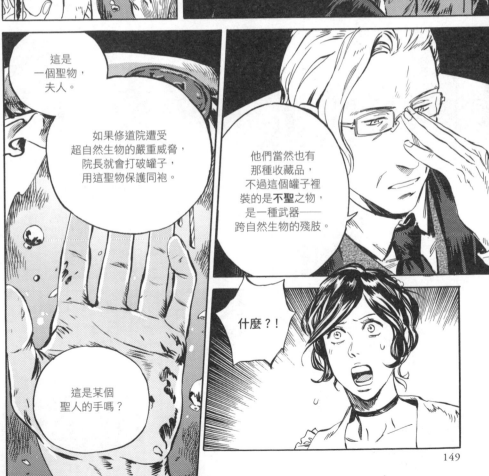

這是一個聖物，夫人。

如果修道院遭受超自然生物的嚴重威脅，院長就會打破罐子，用這聖物保護同袍。

他們當然也有那種收藏品，不過這個罐子裡裝的是**不聖**之物，是一種武器──跨自然生物的殘肢。

這是某個聖人的手嗎？

什麼？！

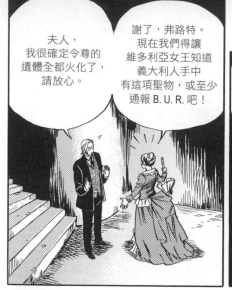

夫人，我很確定令尊的遺體全都火化了，請放心。

謝了，弗路特。現在我們得讓維多利亞女王知道義大利人手中有這項聖物，或至少通報 B.U.R. 吧！

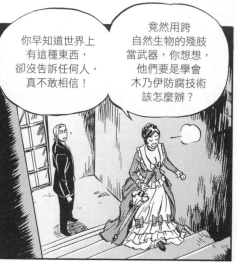

你早知道世界上有這種東西，卻沒告訴任何人，真不敢相信！

竟然用跨自然生物的殘肢當武器，你想想，他們要是學會木乃伊防腐技術該怎麼辦？

您已經不是穆雅了，夫人，不需要把國家安全放在心上！

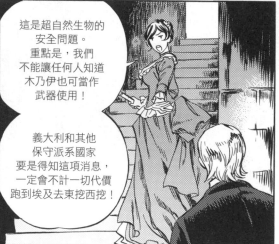

這是超自然生物的安全問題。重點是，我們不能讓任何人知道木乃伊也可當作武器使用！

義大利和其他保守派系國家要是得知這項消息，一定會不計一切代價跑到埃及去東挖西挖！

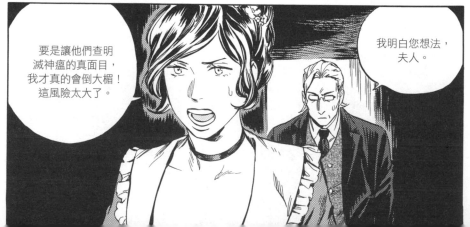

要是讓他們查明滅神瘟的真面目，我才真的會倒大楣！這風險太大了。

我明白您想法，夫人。

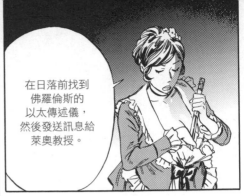

在日落前找到佛羅倫斯的以太傳述儀，然後發送訊息給萊奧教授。

我要你假裝身體突然不適，婉拒院長的遠足邀約。

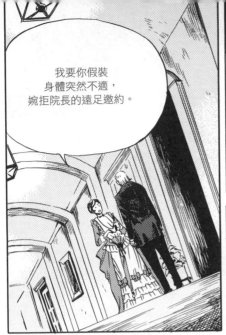

接受到訊息後，他自會採取行動。

可是夫人，您在義大利走動時沒有我在身邊太危險了……

喔，別傻了，我手上有那把洋傘，身邊有一票聖殿騎士啊。就算不願正眼看我，他們還是得保護我。

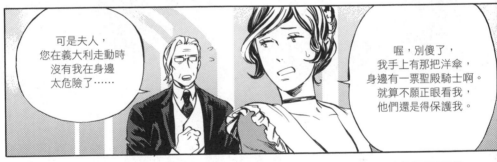

我還買了這個唷！吸血鬼對大蒜過敏。滿意了嗎？我不會有事的！

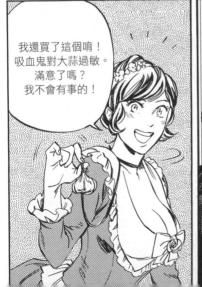

……

要不然，你也可以把槍和多餘的子彈交給我。

夫人，我想您帶大蒜在身上就好了，那樣比較安全。

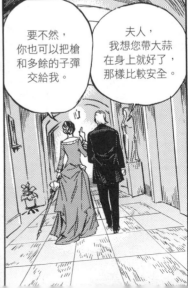

無魂者

艾莉西亞

Vol.3

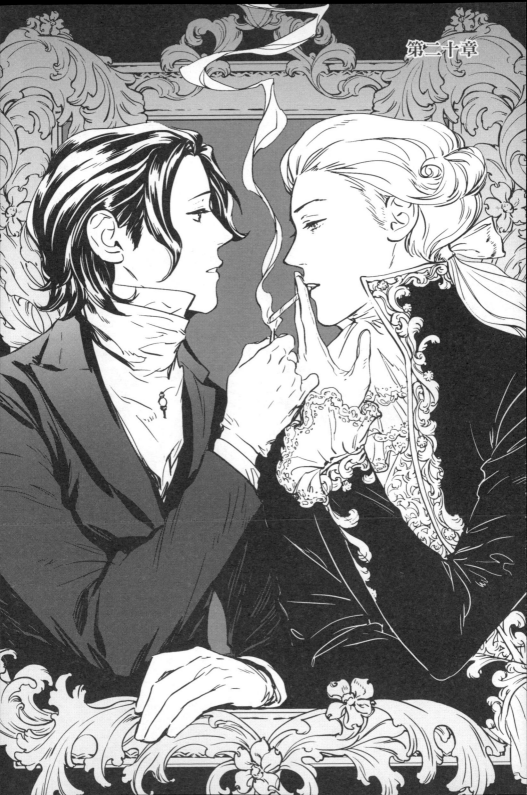

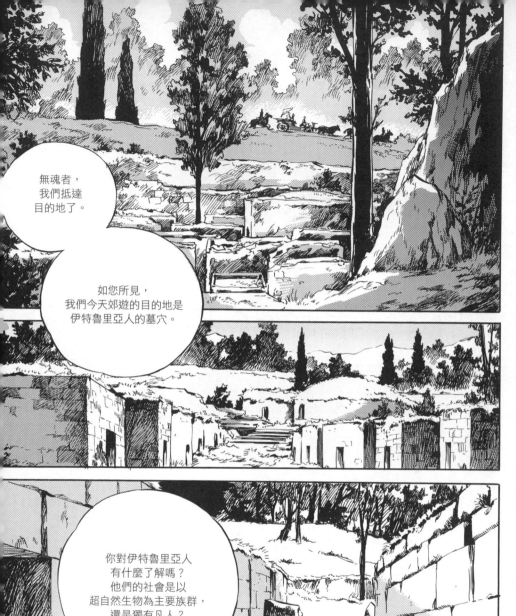

無魂者，
我們抵達
目的地了。

如您所見，
我們今天郊遊的目的地是
伊特魯里亞人的墓穴。

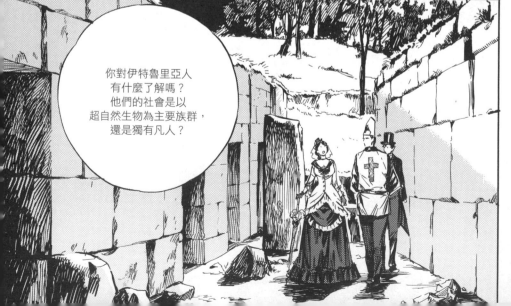

你對伊特魯里亞人
有什麼了解嗎？
他們的社會是以
超自然生物為主要族群，
還是獨有凡人？

嗯，無魂者，
妳提出的問題非常棘手，
觸及了伊特魯里亞人的
最大謎團。
我們的歷史學家
仍在尋找答案。

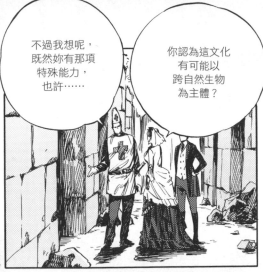

不過我想呢，
既然妳有那項
特殊能力，
也許……

你認為這文化
有可能以
跨自然生物
為主體？

真是太驚人了！

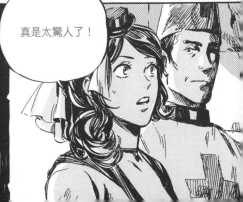

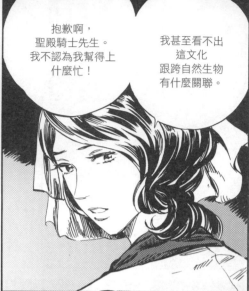

抱歉啊，
聖殿騎士先生。
我不認為我幫得上
什麼忙！

我甚至看不出
這文化
跟跨自然生物
有什麼關聯。

…

唉…

他們手上
拿著什麼？

好問題。

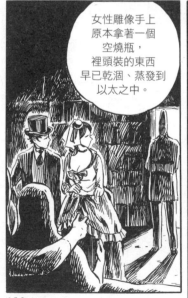

女性雕像手上
原本拿著一個
空燒瓶，
裡頭裝的東西
早已乾涸、蒸發到
以太之中。

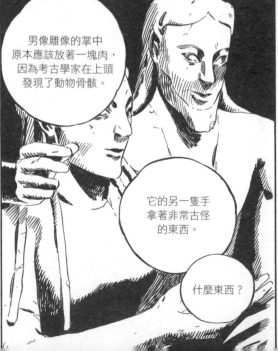

男像雕像的掌中
原本應該放著一塊肉，
因為考古學家在上頭
發現了動物骨骸。

它的另一隻手
拿著非常古怪
的東西。

什麼東西？

不是普通的
生命之符，
而是斷成兩半後
重新黏合成的！

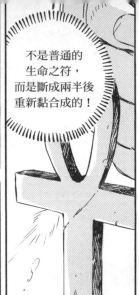

也就是
說……

生命之符？

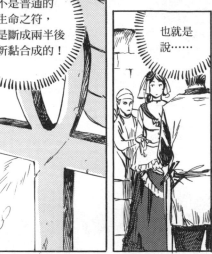

……有跨自然生物
長眠於這個
墓穴之中！

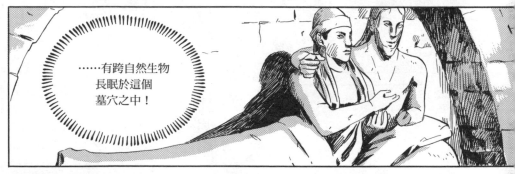

郊遊個頭！

他們根本就把我
當成跨自然生物
遺骨探測器了！

‥‥

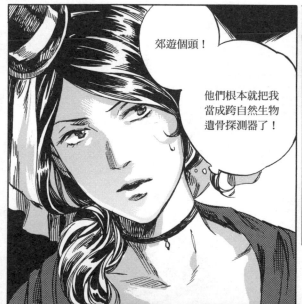

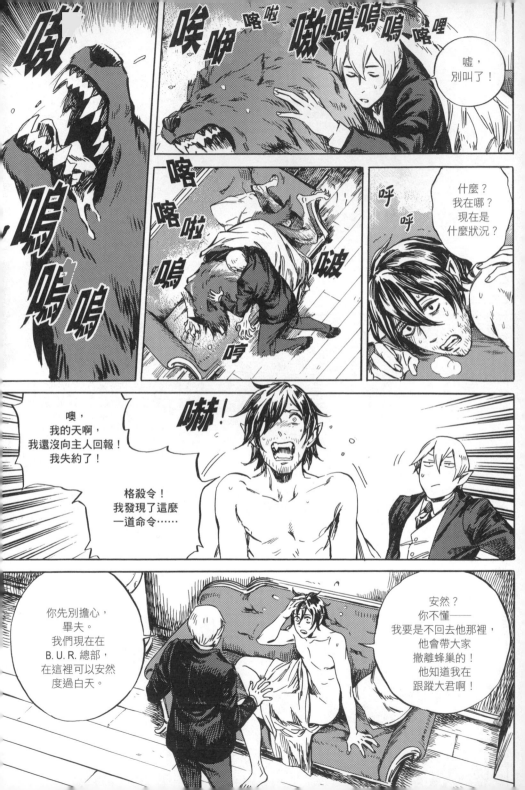

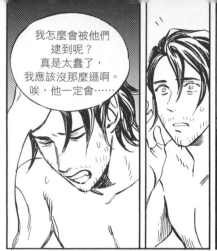

我怎麼會被他們逮到呢？真是太蠢了，我應該沒那麼遜啊。唉，他一定會……

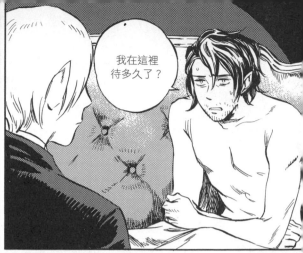

我在這裡待了多久了？

……

先前發生的事，你還記得多少？

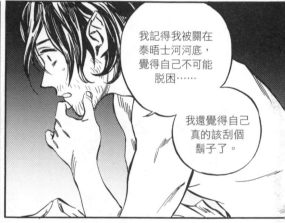

我記得我被關在泰晤士河河底，覺得自己不可能脫困……

我還覺得自己真的該刮個鬍子了。

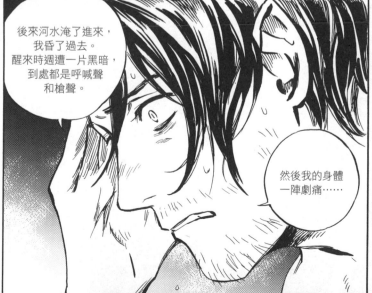

後來河水淹了進來，我昏了過去。醒來時週遭一片黑暗，到處都是呼喊聲和槍聲。

然後我的身體一陣劇痛……

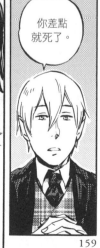

你差點就死了。

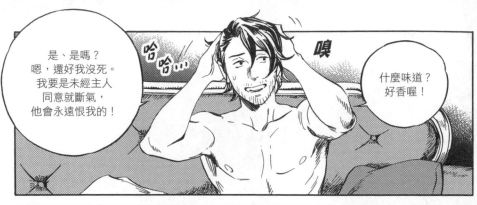

是、是嗎？
嗯，還好我沒死。
我要是未經主人
同意就斷氣，
他會永遠恨我的！

什麼味道？
好香喔！

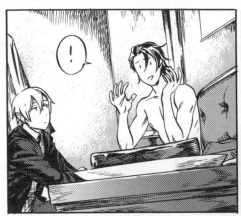

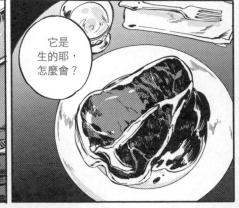

它是
生的耶，
怎麼會？

它怎麼會
這麼香？

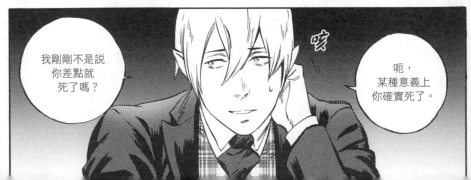

我剛剛不是說
你差點就
死了嗎？

呃，
某種意義上
你確實死了。

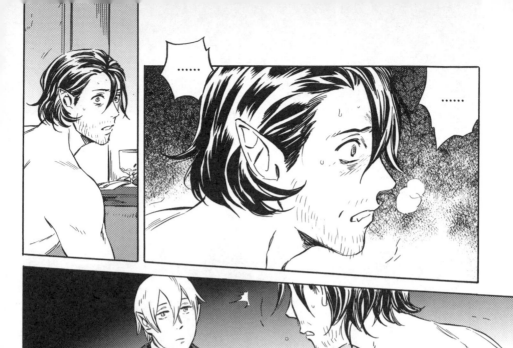

······ ······

嗚······
嗚嗚······

哭‹‹‹

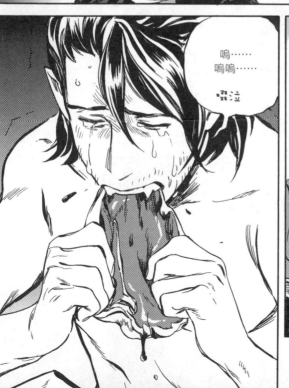

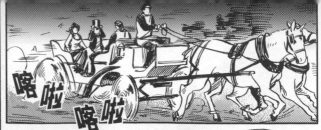

嘎啦
嘎啦

砰
砰

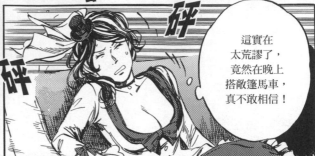

這實在太荒謬了，竟然在晚上搭敞篷馬車，真不敢相信！

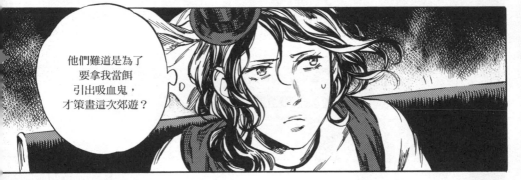

他們難道是為了要拿我當餌引出吸血鬼，才策畫這次郊遊？

！

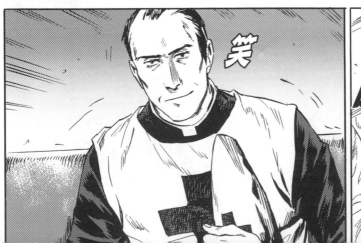

笑

你這該死的混帳！

咻 咻 咻

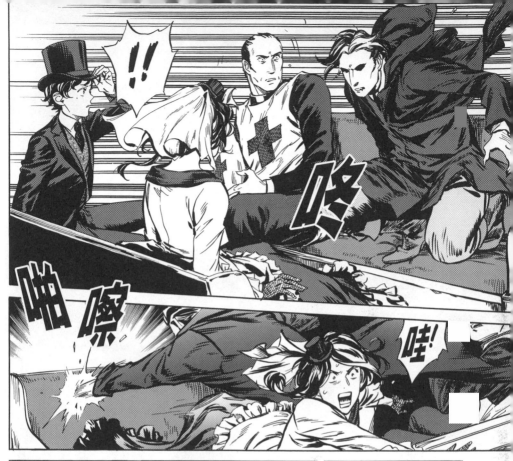

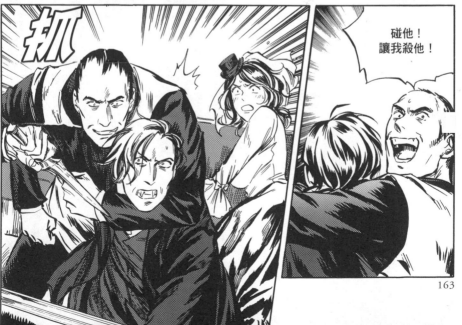

碰他！
讓我殺他！

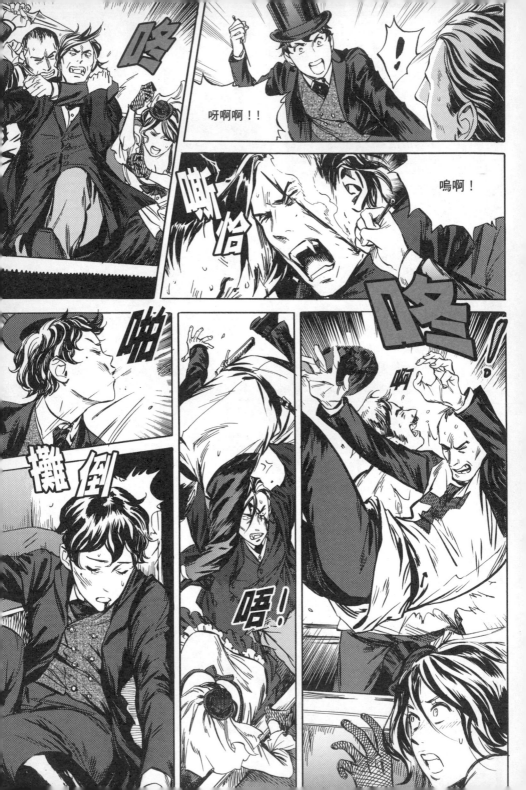

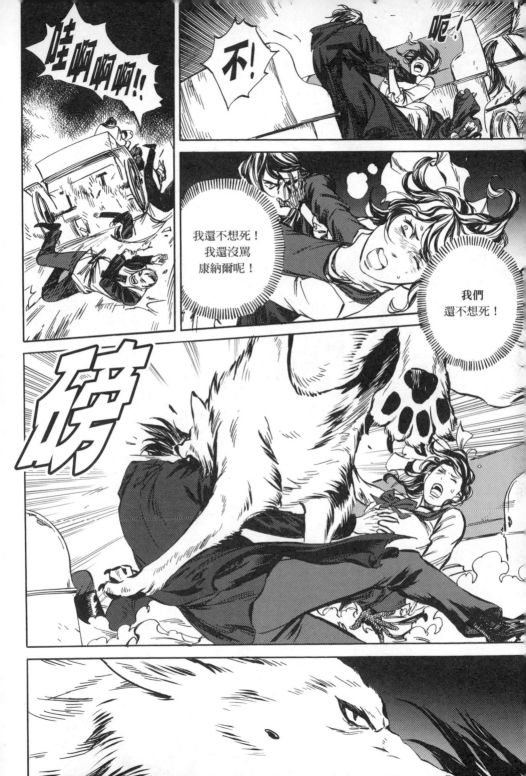

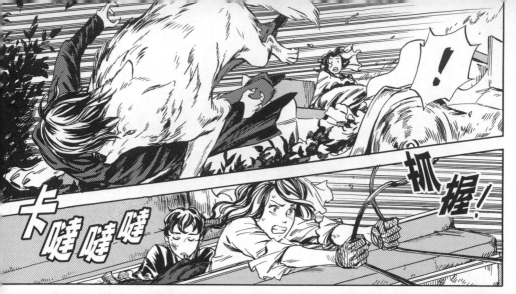

卡嚓嚓嚓

抓握！

嘶！

猛拉

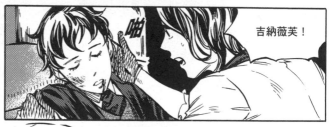

吉納薇芙！

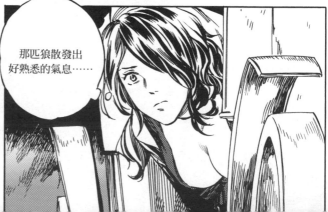

那匹狼散發出
好熟悉的氣息……

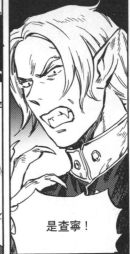
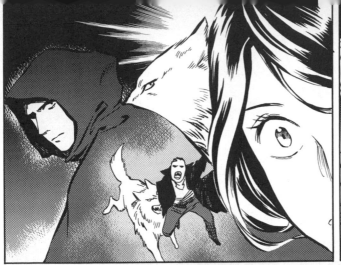

是查寧！

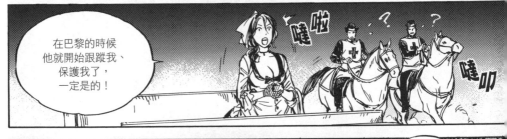

在巴黎的時候
他就開始跟蹤我、
保護我了，
一定是的！

就我所知，
查寧根本不可能
主動保護我，
他一定是接獲了
命令……
也就是說……

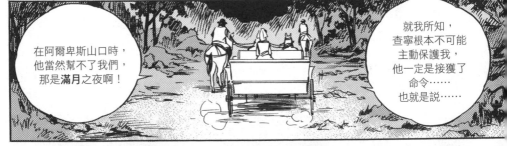

在阿爾卑斯山口時，
他當然幫不了我們，
那是**滿月**之夜啊！

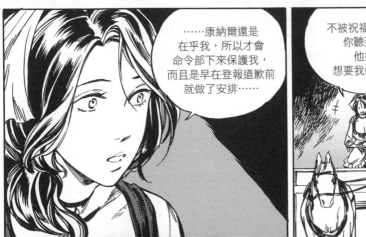

……康納爾還是
在乎我，所以才會
命令部下來保護我，
而且是早在登報道歉前
就做了安排……

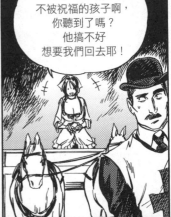

不被祝福的孩子啊，
你聽到了嗎？
他搞不好
想要我們回去耶！

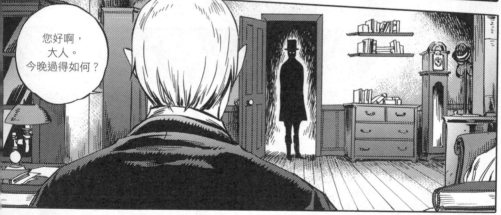

您好啊，
大人。
今晚過得如何？

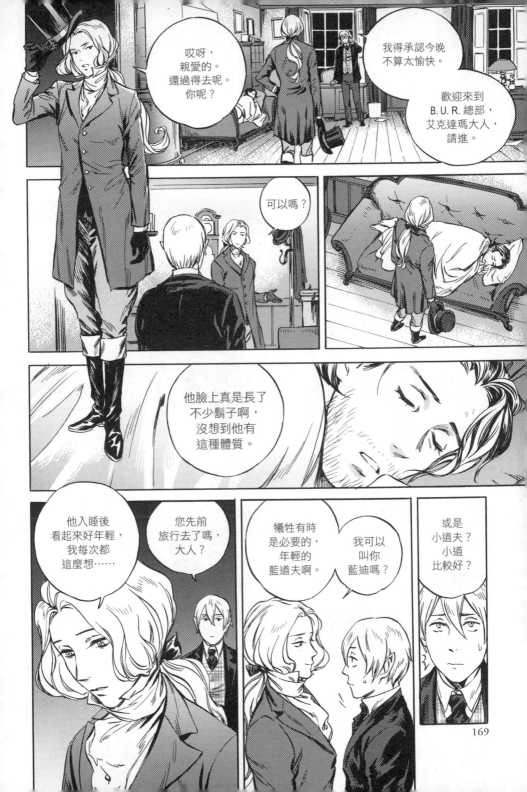

哎呀，
親愛的。
還過得去呢。
你呢？

我得承認今晚
不算太愉快。

歡迎來到
B.U.R.總部，
艾克達瑪大人，
請進。

可以嗎？

他臉上真是長了
不少鬍子啊，
沒想到他有
這種體質。

他入睡後
看起來好年輕，
我每次都
這麼想……

您先前
旅行去了嗎，
大人？

犧牲有時
是必要的，
年輕的
藍道夫啊。

我可以
叫你
藍迪嗎？

或是
小道夫？
小道
比較好？

169

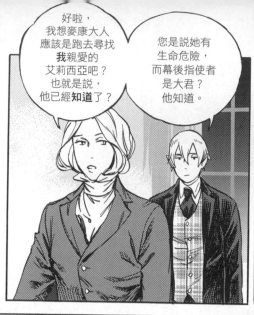

好啦,
我想麥康大人
應該是跑去尋找
我親愛的
艾莉西亞吧?
也就是說,
他已經**知道**了?

您是說她有
生命危險,
而幕後指使者
是大君?
他知道。

噢,那是小渥
搞的鬼啊?
難怪他要我將
蜂巢遷出倫敦。

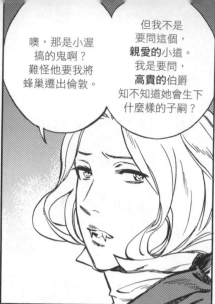

但我不是
要問這個,
親愛的小道。
我是要問,
高貴的伯爵
知不知道她會生下
什麼樣的子嗣?

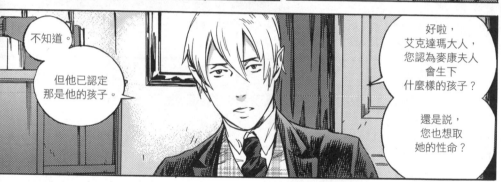

不知道。

但他已認定
那是他的孩子。

好啦,
艾克達瑪大人,
您認為麥康夫人
會生下
什麼樣的孩子?

還是說,
您也想取
她的性命?

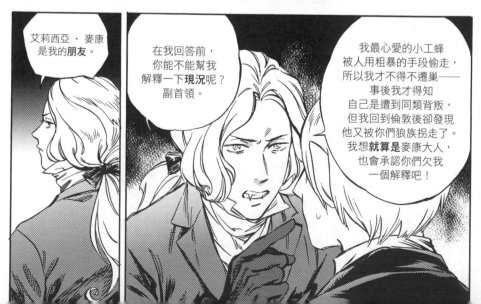

艾莉西亞・麥康
是我的**朋友**。

在我回答前,
你能不能幫我
解釋一下**現況**呢?
副首領。

我最心愛的小工蜂
被人用粗暴的手段偷走,
所以我才不得不遷巢——
事後我才得知
自己是遭到同類背叛,
但我回到倫敦後卻發現
他又被你們狼族拐走了。
我想**就算是**麥康大人,
也會承認你們欠我
一個解釋吧!

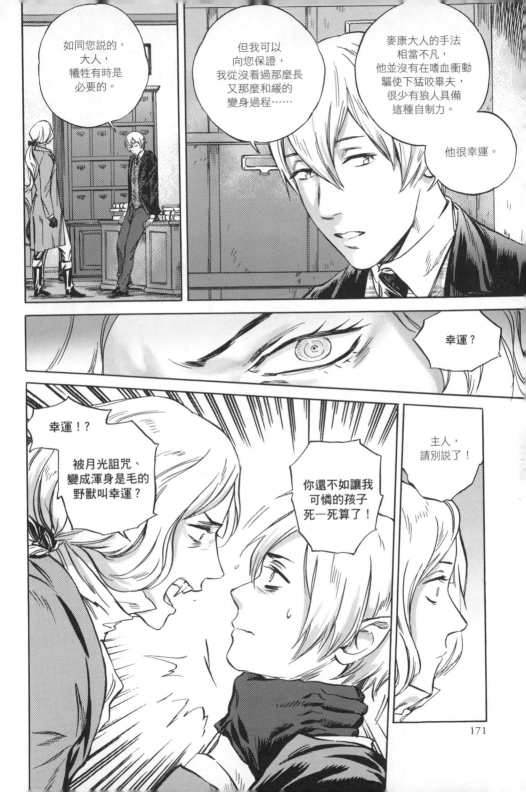

如同您說的，
大人，
犧牲有時是
必要的。

但我可以
向您保證那麼長
又那麼和緩的
變身過程……

麥康大人的手法
相當不凡，
他並沒有在嗜血衝動
驅使下猛咬畢夫，
很少有狼人具備
這種自制力。

他很幸運。

幸運？

幸運!?

被月光詛咒、
變成渾身是毛的
野獸叫幸運？

你還不如讓我
可憐的孩子
死一死算了！

主人，
請別說了！

171

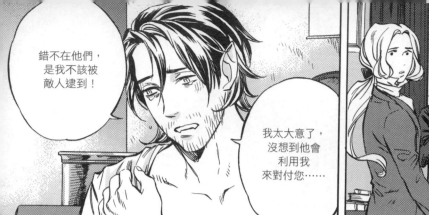

錯不在他們，是我不該被敵人逮到！

我太大意了，沒想到他會利用我來對付您……

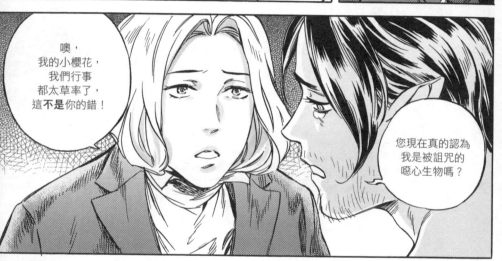

噢，我的小櫻花，我們行事都太草率了，這**不是**你的錯！

您現在真的認為我是被詛咒的噁心生物嗎？

噢，天啊，他真的很愛他。

該死。

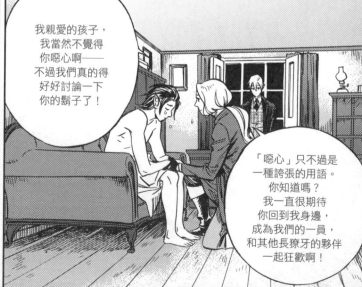

我親愛的孩子，我當然不覺得你噁心啊——不過我們真的得好好討論一下你的鬍子了！

「噁心」只不過是一種誇張的用語。你知道嗎？我一直很期待你回到我身邊，成為我們的一員，和其他長獠牙的夥伴一起狂歡啊！

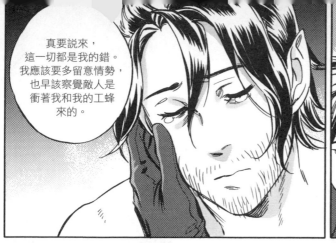

真要説來，這一切都是我的錯。我應該要多留意情勢，也早該察覺敵人是衝著我和我的工蜂來的。

我不知道他被逼得那麼急！

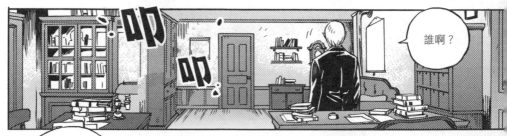

誰啊？

他不在這對吧？可悲的傢伙。

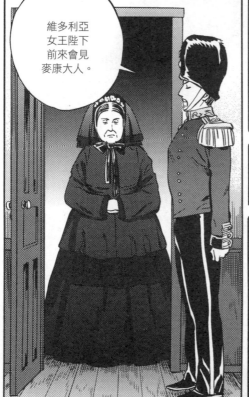

維多利亞女王陛下前來會見麥康大人。

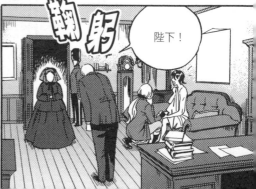

陛下！

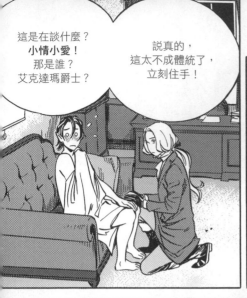

這是在談什麼？
小情小愛！
那是誰？
艾克達瑪爵士？

説真的，
這太不成體統了，
立刻住手！

請您原諒，
呃，
我們的年輕朋友。
他今晚受了
一番折騰……

我也是這麼
聽說的！

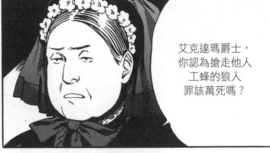

艾克達瑪爵士，
你認為搶走他人
工蜂的狼人
罪該萬死嗎？

那麼，
他就是那個
工蜂囉？

年輕人，
邦主說你遭到
大君綁架，
這是非常嚴重的指控。
他説的是事實嗎？

點頭

點頭

好吧，
麥康爵士起碼
保住了證人。

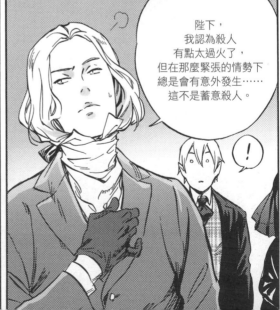

陛下，
我認為殺人
有點太過火了，
但在那麼緊張的情勢下
總是會有意外發生……
這不是蓄意殺人。

！

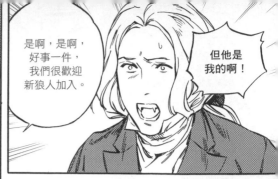

很好，
我不會找伯爵
興師問罪。

我並沒說
我不追究了……
他還把畢夫
轉化成狼人啊！

是啊，是啊，
好事一件，
我們很歡迎
新狼人加入。

但他是
我的啊！

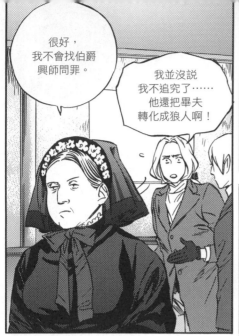

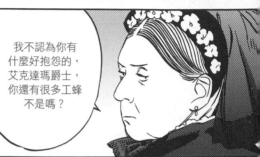

我不認為你有
什麼好抱怨的，
艾克達瑪爵士，
你還有很多工蜂
不是嗎？

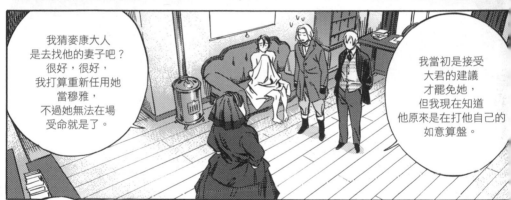

我猜麥康大人
是去找他的妻子吧？
很好，很好，
我打算重新任用她
當穆雅，
不過她無法在場
受命就是了。

我當初是接受
大君的建議
才罷免她，
但我現在知道
他原來是在打他自己的
如意算盤。

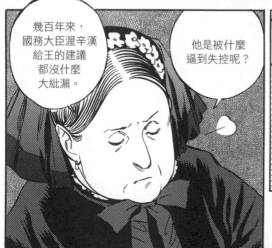

幾百年來，
國務大臣渥辛漢
給王的建議
都沒什麼
大紕漏。

他是被什麼
逼到失控呢？

兩位，
這可**不是**
反問句啊！

！

175

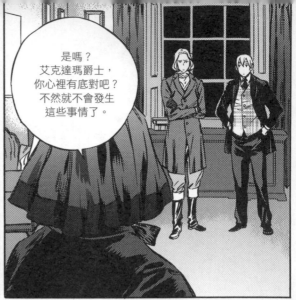

是嗎？
艾克達瑪爵士，
你心裡有底對吧？
不然就不會發生
這些事情了。

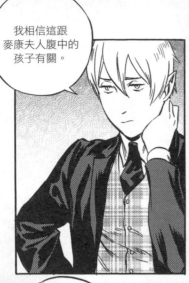

我相信這跟
麥康夫人腹中的
孩子有關。

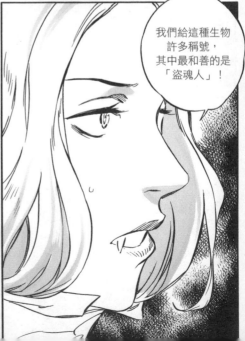

繼續說。

您要知道，
女王陛下，
吸血鬼的歷史記載
可追溯到羅馬時代，
當中只出現過一個
類似的嬰孩。

不過她是吸魂者
與吸血鬼生下的，
不是跟狼人。

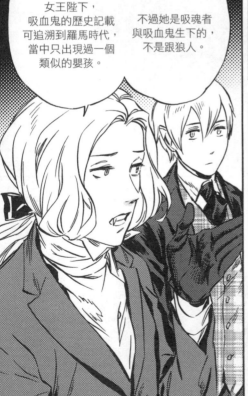

我們給這種生物
許多稱號，
其中最和善的是
「盜魂人」！

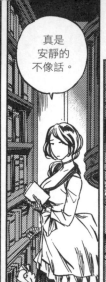

真是
安靜的
不像話。

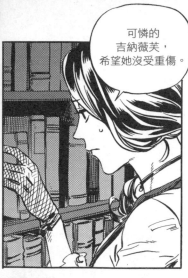

可憐的
吉納薇芙，
希望她沒受重傷。

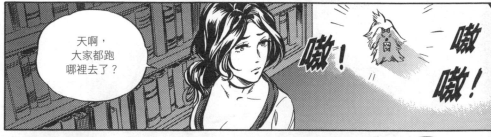

天啊，
大家都跑
哪裡去了？

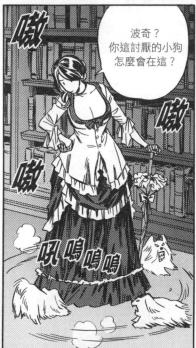

波奇？
你這討厭的小狗
怎麼會在這？

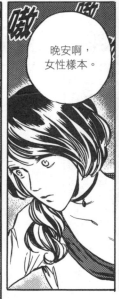

晚安啊，
女性樣本。

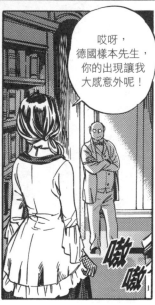

哎呀，
德國樣本先生，
你的出現讓我
大感意外呢！

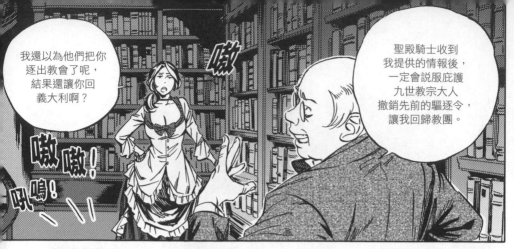

聖殿騎士收到我提供的情報後，一定會說服庇護九世教宗大人撤銷先前的驅逐令，讓我回歸教團。

我還以為他們把你逐出教會了呢，結果還讓你回義大利啊？

嗷

嗷嗷！

吼嗚！

是嗎？我不知道他們這麼有影響力啊！

他們有的東西可多了，女性樣本，非常多！

嚥口水

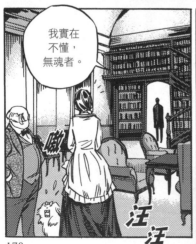

我實在不懂，無魂者。

嗷

汪汪

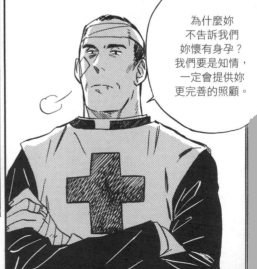

為什麼妳不告訴我們妳懷有身孕？我們要是知情，一定會提供妳更完善的照顧。

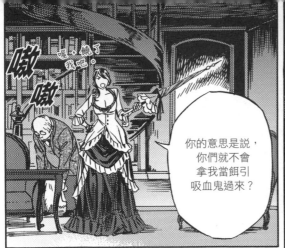

嗷嗷

你的意思是説，你們就不會拿我當餌引吸血鬼過來？

別再問我那種問題了。我丈夫是狼人，他當然是小孩的父親！

我不會狡辯，也不會容忍別人懷疑我的貞節！

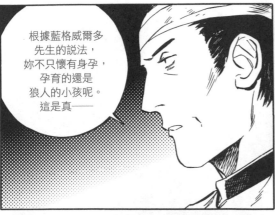

根據藍格威爾多先生的説法，妳不只懷有身孕，孕育的還是狼人的小孩呢。這是真——

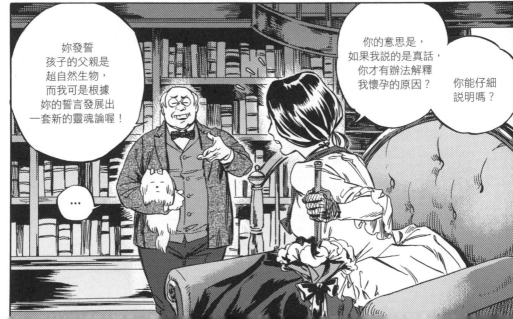

妳發誓孩子的父親是超自然生物，而我可是根據妳的誓言發展出一套新的靈魂論喔！

...

你的意思是，如果我説的是真話，你才有辦法解釋我懷孕的原因？

你能仔細説明嗎？

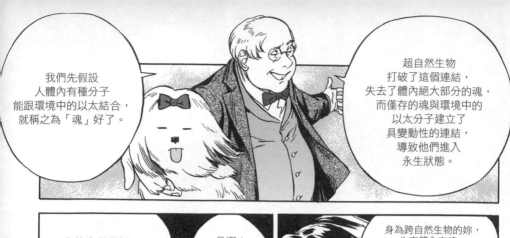

我們先假設
人體內有種分子
能跟環境中的以太結合，
就稱之為「魂」好了。

超自然生物
打破了這個連結，
失去了體內絕大部分的魂，
而僅存的魂與環境中的
以太分子建立了
具變動性的連結，
導致他們進入
永生狀態。

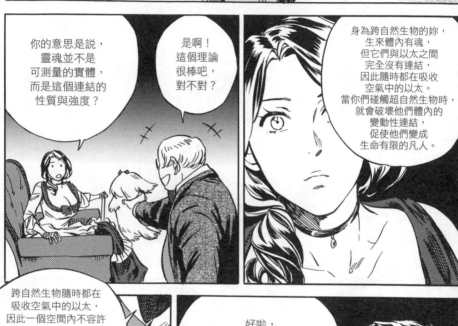

你的意思是說，
靈魂並不是
可測量的實體，
而是這個連結的
性質與強度？

是啊！
這個理論
很棒吧，
對不對？

身為跨自然生物的妳，
生來體內有魂，
但它們與以太之間
完全沒有連結，
因此隨時都在吸收
空氣中的以太。
當你們碰觸超自然生物時，
就會破壞他們體內的
變動性連結，
促使他們變成
生命有限的凡人。

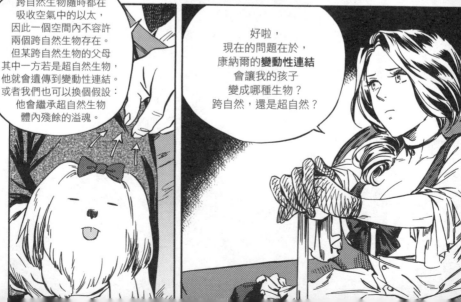

跨自然生物隨時都在
吸收空氣中的以太，
因此一個空間內不容許
兩個跨自然生物存在。
但某跨自然生物的父母
其中一方若是超自然生物，
他就會遺傳到變動性連結。
或者我們也可以換個假設：
他會繼承超自然生物
體內殘餘的溢魂。

好啦，
現在的問題在於
康納爾的變動性連結
會讓我的孩子
變成哪種生物？
跨自然，還是超自然？

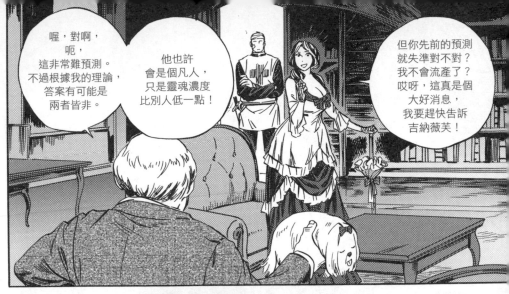

喔，對啊，呃，這非常難預測。不過根據我的理論，答案有可能是兩者皆非。

他也許會是個凡人，只是靈魂濃度比別人低一點！

但你先前的預測就失準對不對？我不會流產了？哎呀，這真是個大好消息，我要趕快告訴吉納薇芙！

妳恐怕是辦不到了，無魂者。那位法國女性去療傷了，佛羅倫斯的醫院騎士團正在照料她。

她的傷勢有那麼嚴重嗎？

噢，不，只是擦傷而已。送走她只是因為我們無法再盡賓主之道。

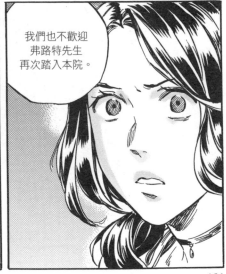

我們也不歡迎弗路特先生再次踏入本院。

181

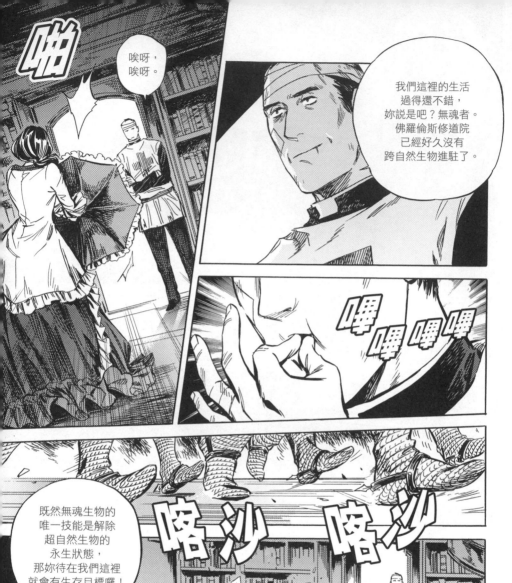

啪

唉呀，
唉呀。

我們這裡的生活
過得還不錯，
妳說是吧？無魂者。
佛羅倫斯修道院
已經好久沒有
跨自然生物進駐了。

嗶
嗶嗶嗶

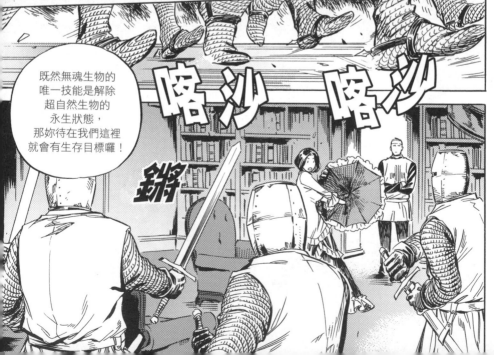

既然無魂生物的
唯一技能是解除
超自然生物的
永生狀態，
那妳待在我們這裡
就會有生存目標囉！

喀沙 喀沙

鏘

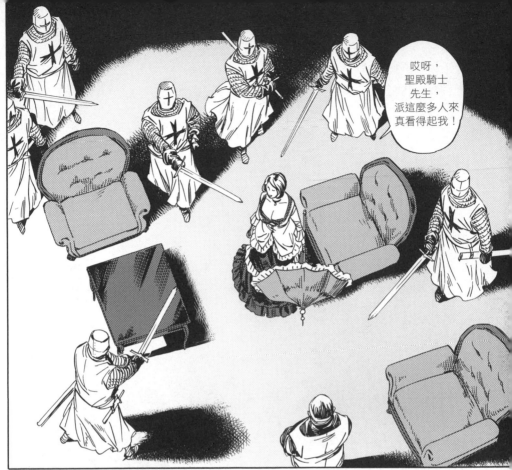

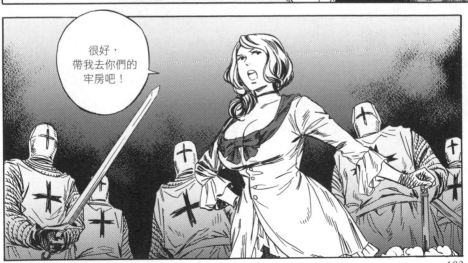

183

無魂者

艾莉西亞

Vol.3

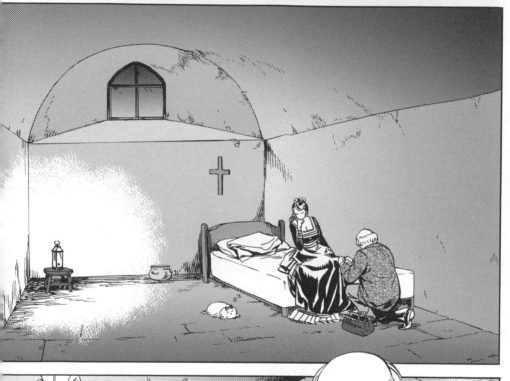

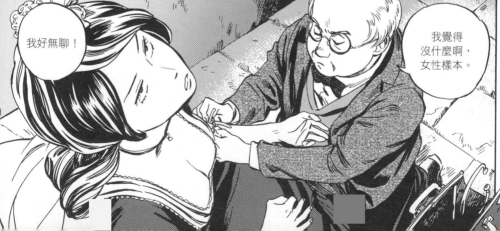

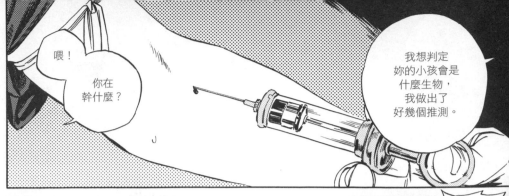

喂！

你在幹什麼？

我想判定妳的小孩會是什麼生物，我做出了好幾個推測。

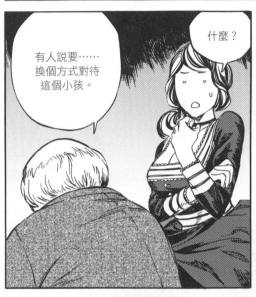

什麼？

有人說要……換個方式對待這個小孩。

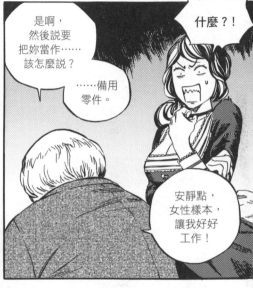

什麼？！

是啊，然後說要把妳當作……該怎麼說？

……備用零件。

安靜點，女性樣本，讓我好好工作！

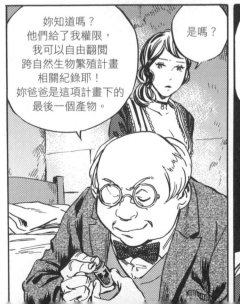

妳知道嗎？他們給了我權限，我可以自由翻閱跨自然生物繁殖計畫相關紀錄耶！妳爸爸是這項計畫下的最後一個產物。

是嗎？

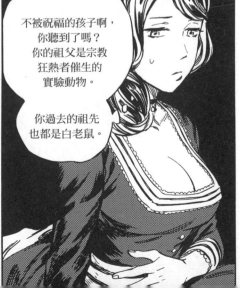

不被祝福的孩子啊，你聽到了嗎？你的祖父是宗教狂熱者催生的實驗動物。

你過去的祖先也都是白老鼠。

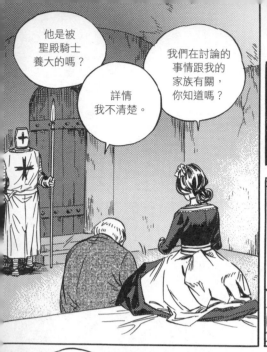

他是被聖殿騎士養大的嗎？

詳情我不清楚。

我們在討論的事情跟我的家族有關，你知道嗎？

對，所以呢？

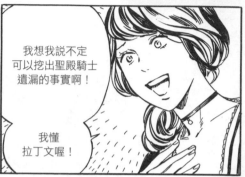

我想我說不定可以挖出聖殿騎士遺漏的事實啊！

我懂拉丁文喔！

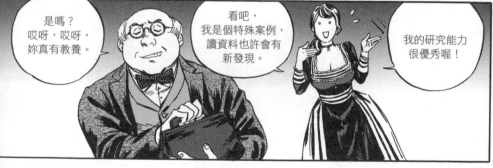

是嗎？哎呀，哎呀，妳真有教養。

看吧，我是個特殊案例，讀資料也許會有新發現。

我的研究能力很優秀喔！

那些資料可以讓妳安靜點嗎？

點頭 點頭

我去幫妳問問，行吧？

砰

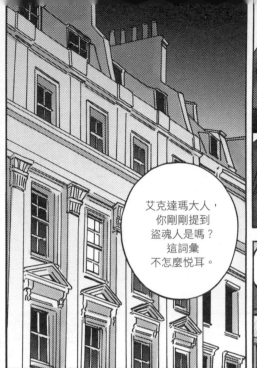
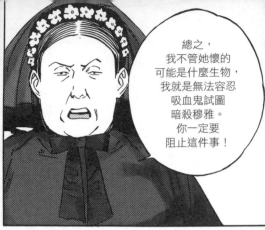
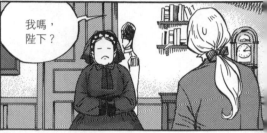
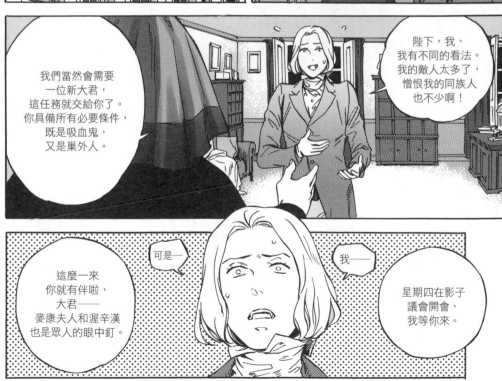

......

恭喜啊，
大人！

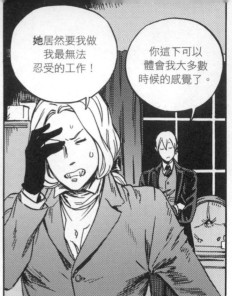

她居然要我做
我最無法
忍受的工作！

你這下可以
體會我大多數
時候的感覺了。

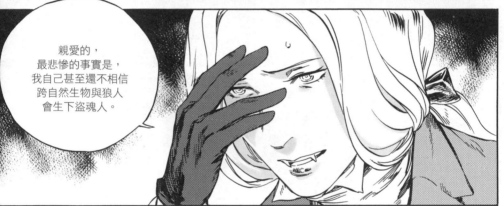

親愛的，
最悲慘的事實是，
我自己甚至還不相信
跨自然生物與狼人
會生下盜魂人。

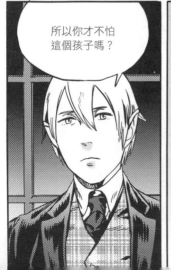

所以你才不怕
這個孩子嗎？

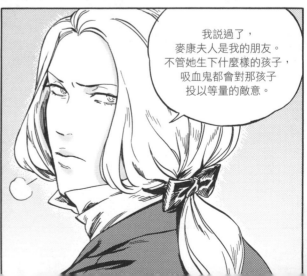

我說過了，
麥康夫人是我的朋友。
不管她生下什麼樣的孩子，
吸血鬼都會對那孩子
投以等量的敵意。

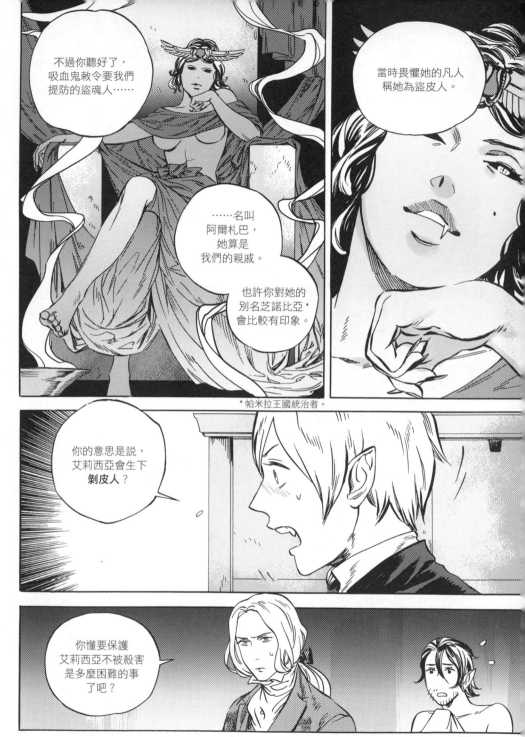

不過你聽好了，吸血鬼敕令要我們提防的盜魂人……

當時畏懼她的凡人稱她為盜皮人。

……名叫阿爾札巴，她算是我們的親戚。

也許你對她的別名芝諾比亞 * 會比較有印象。

*帕米拉王國統治者。

你的意思是說，艾莉西亞會生下**剝皮人**？

你懂要保護艾莉西亞不被殺害是多麼困難的事了吧？

191

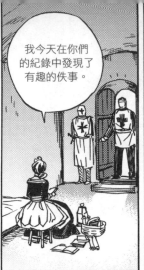
我今天在你們的紀錄中發現了有趣的佚事。

是嗎？我知道藍格威爾多先生的紀錄在妳手中，妳有什麼發現？

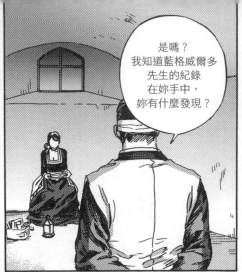

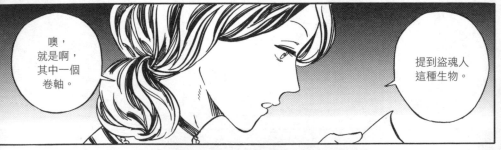
噢，就是啊，其中一個卷軸。

提到盜魂人這種生物。

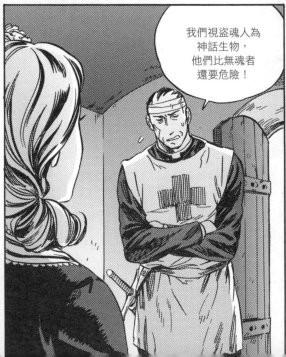
我們視盜魂人為神話生物，他們比無魂者還要危險！

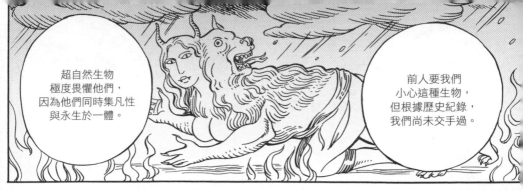

超自然生物
極度畏懼他們，
因為他們同時集凡性
與永生於一體。

前人要我們
小心這種生物，
但根據歷史紀錄，
我們尚未交手過。

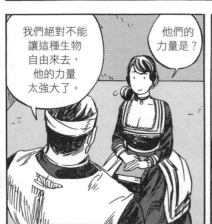

我們絕對不能
讓這種生物
自由來去，
他的力量
太強大了。

他們的
力量是？

「此等不祥之物天生
背負原罪與詛咒，
乃無魂之惡魔。
所有弟兄皆須恪守聖職，
保警醒、堅毅之心
與其對抗。」

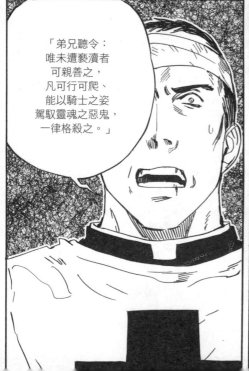

「弟兄聽令：
唯未遭褻瀆者
可親善之，
凡可行可爬、
能以騎士之姿
駕馭靈魂之惡鬼，
一律格殺之。」

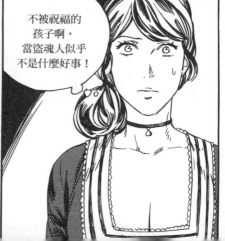

不被祝福的
孩子啊，
當盜魂人似乎
不是什麼好事！

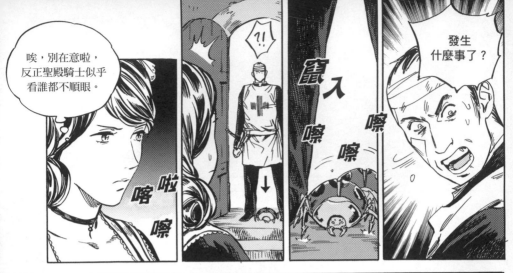

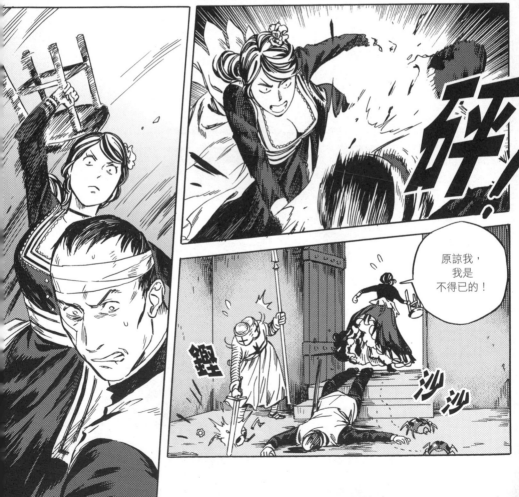

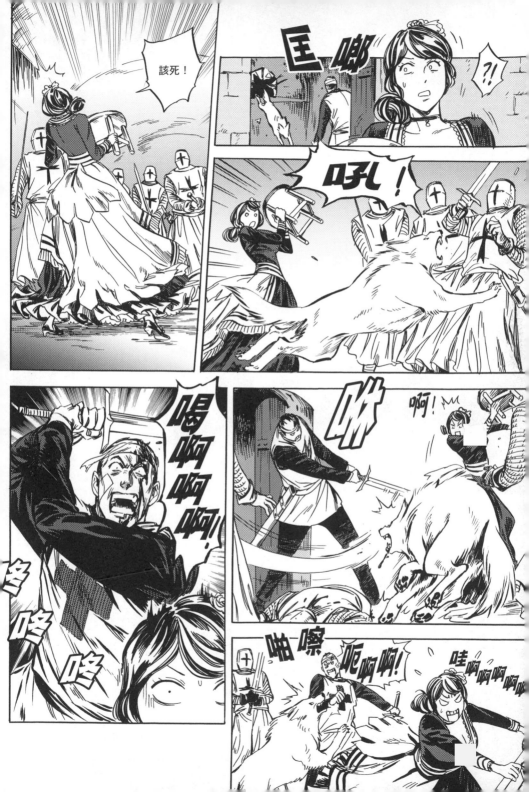

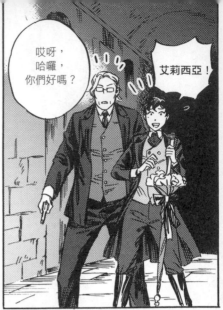

哎呀，哈囉，你們好嗎？

艾莉西亞！

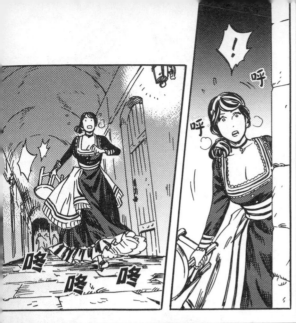

呼

呼

咚

咚 咚

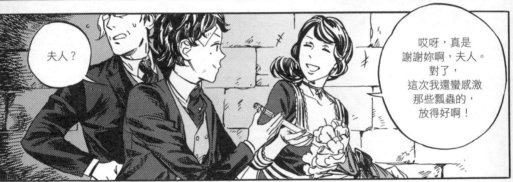

夫人？

哎呀，真是謝謝妳啊，夫人。對了，這次我還蠻感激那些瓢蟲的，放得好啊！

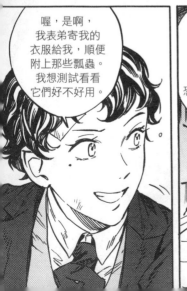

喔，是啊，我表弟寄我的衣服給我，順便附上那些瓢蟲。我想測試看看它們好不好用。

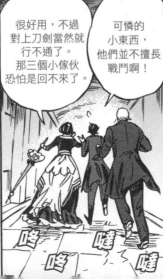

很好用，不過對上刀劍當然就行不通了。那三個小傢伙恐怕是回不來了。

咚

咚

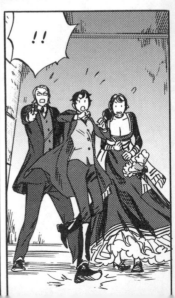

可憐的小東西，他們並不擅長戰鬥啊！

嘩

嘩

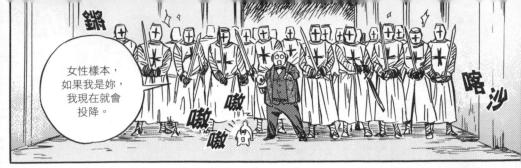

女性樣本，如果我是妳，我現在就會投降。

勒弗夫人，妳真是讓我意外！身為銅章魚騎士團的妳竟然落到這種田地，又跑又跳，打打殺殺！

為了什麼？保護無魂者？妳明明就沒有認真研究她的意思！

藍格威爾多先生，你忘了一件事：你的研究我都讀完了，而我發現你的研究方法總是有可疑之處。

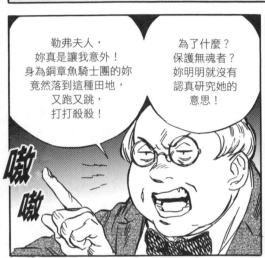

妳就沒有不純的動機嗎？我聽說騎士團高層命令妳跟在麥康夫人身邊，盡可能收集她與她孩子的相關情報！

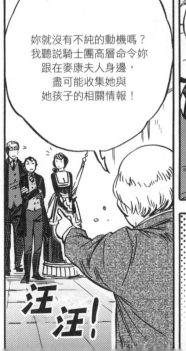

艾莉西亞小姐有很多吸引我的面向！

説真的，我快精神分裂了──有誰接近我不是為了殺我或研究我嗎？

噢，謝啦，弗路特先生。

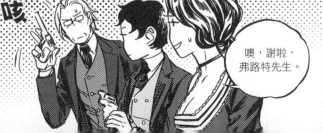

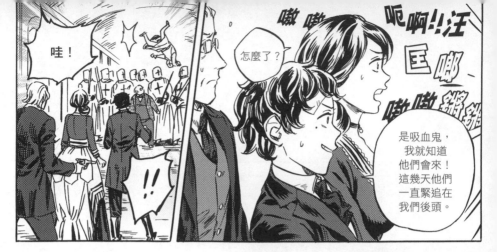

哇！

怎麼了？

呃啊!!汪匡嘟嗷嗷鏘鏘

是吸血鬼，我就知道他們會來！這幾天他們一直緊追在我們後頭。

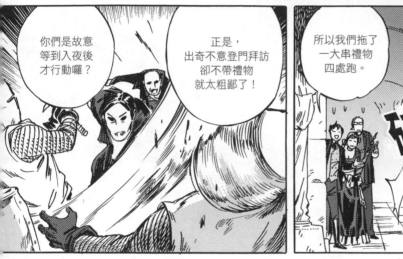

你們是故意等到入夜後才行動囉？

正是，出奇不意登門拜訪卻不帶禮物就太粗鄙了！

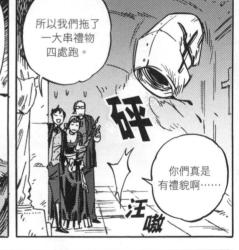

所以我們拖了一大串禮物四處跑。

砰

汪嗷

你們真是有禮貌啊……

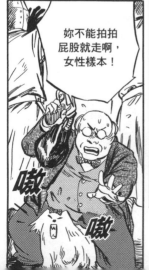

妳不能拍拍屁股就走啊，女性樣本！

嗷嗷

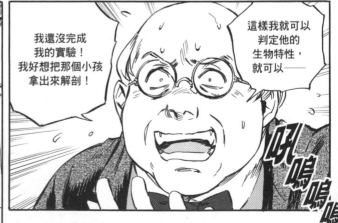

我還沒完成我的實驗！我好想把那個小孩拿出來解剖！

這樣我就可以判定他的生物特性，就可以──

吼嗚嗚嗚

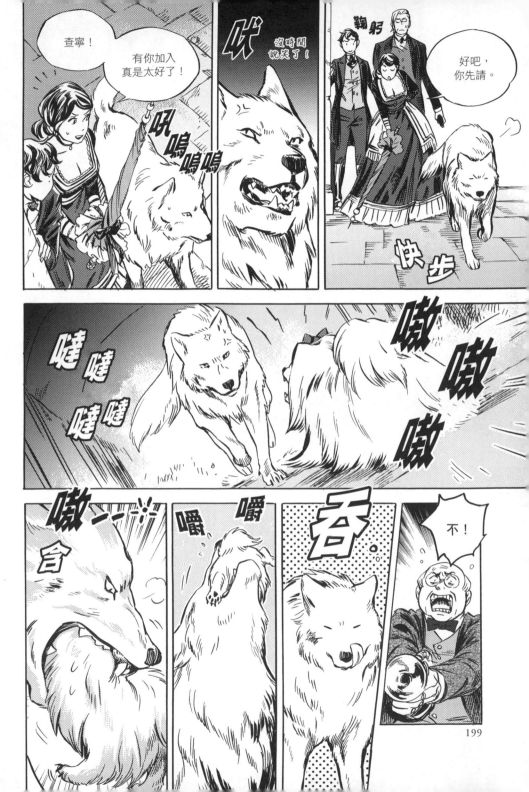

199

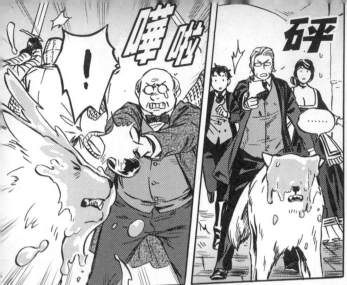

噠啦

砰

呃啊!

唔

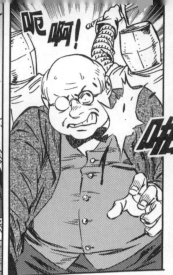

沙沙

事實如何
你心知肚明吧?
先生。

啊…啊…

你的理論或許
站得住腳,
但你的研究方法
和道德操守
都有很大的問題!

先生,
你是個
爛科學家!

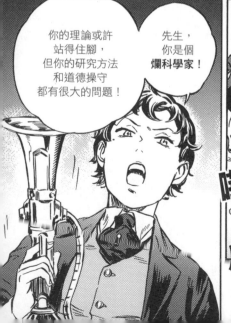

噗!

嗶!啦

嗚啊

說真的,
查寧,
你有必要吃掉
那隻狗嗎?

我相信你
一定會嚴重
消化不良的!

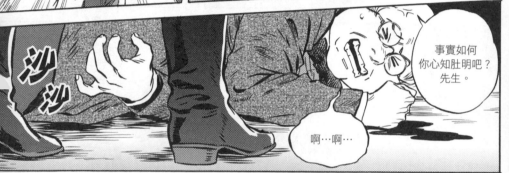

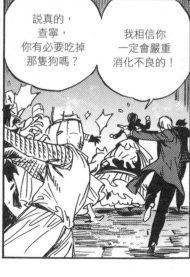

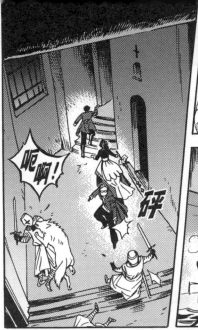

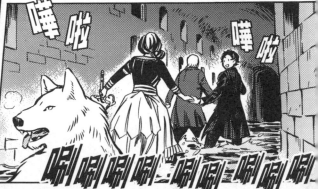

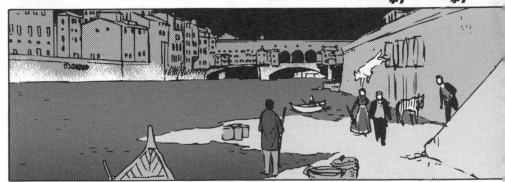

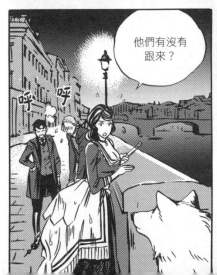

他們有沒有跟來？

搖搖

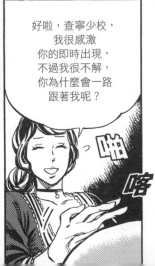

好啦，查寧少校，我很感激你的即時出現，不過我很不解，你為什麼會一路跟著我呢？

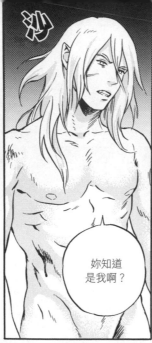

哇！

東晃西晃
又會保護我的白狼
並不多啊！
好啦，你為什麼
要這麼做？

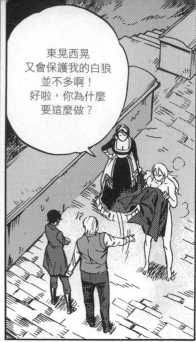

妳知道
是我啊？

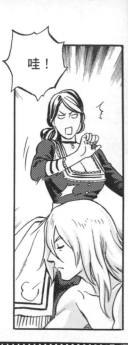

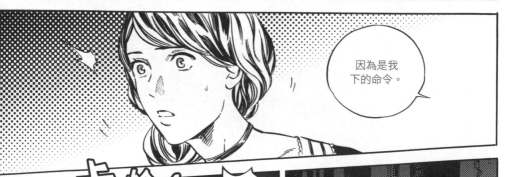

因為是我
下的命令。

卡恰！

！

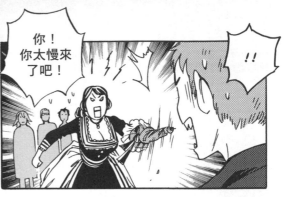

你！
你太慢來了吧！

!!

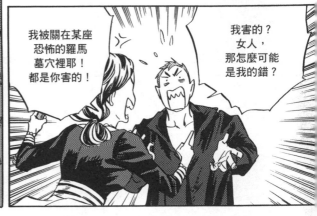

我被關在某座恐怖的羅馬墓穴裡耶！都是你害的！

我害的？
女人，
那怎麼可能是我的錯？

夫人，
請降低音量，
我們還沒脫險呢。

你拋棄我！

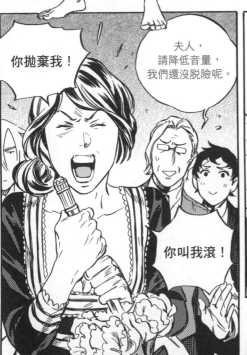

你叫我滾！

不，我沒有——
不是那樣的，
我沒有那個意思，
妳應該明白的。

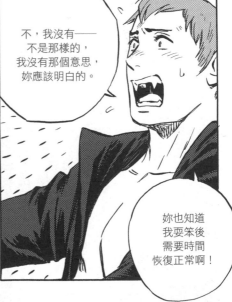

妳也知道
我要笨後
需要時間
恢復正常啊！

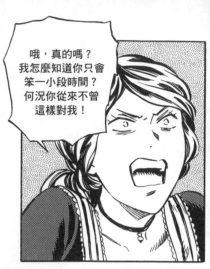

哦，真的嗎？
我怎麼知道你只會
笨一小段時間？
何況你從來不曾
這樣對我！

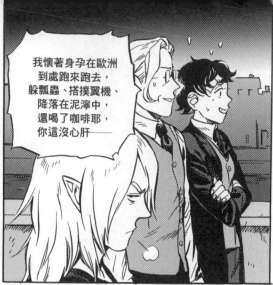

我懷著身孕在歐洲
到處跑來跑去，
躲瓢蟲、搭撲翼機、
降落在泥濘中，
還喝了咖啡耶，
你這沒心肝——

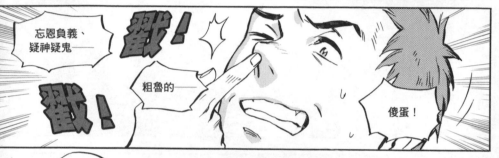

忘恩負義、
疑神疑鬼——

戳！

戳！

粗魯的——

傻蛋！

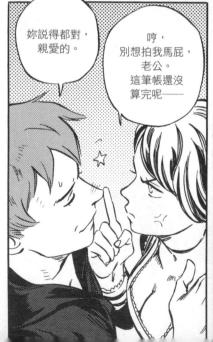

妳說得都對，
親愛的。

哼，
別想拍我馬屁，
老公。
這筆帳還沒
算完呢——

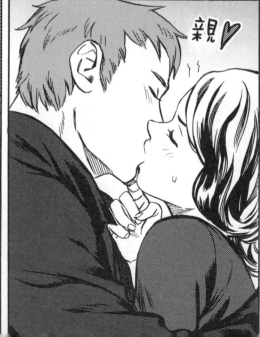

亲見♥

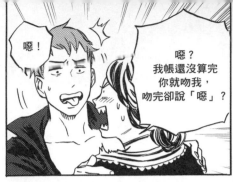

嗯！

嗯？
我帳還沒算完
你就吻我，
吻完卻說「嗯」？

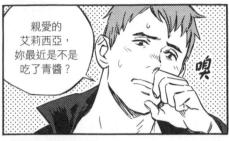

親愛的
艾莉西亞，
妳最近是不是
吃了青醬？

嗅

沒錯，
狼人對羅勒
過敏！

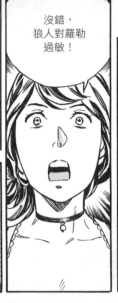

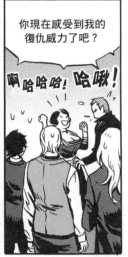

你現在感受到我的
復仇威力了吧？

啊哈哈哈！哈啾！

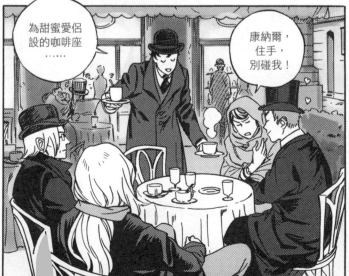

為甜蜜愛侶
設的咖啡座
……

康納爾，
住手，
別碰我！

你直接
把我趕跑，
根本
不講道理！

別親我了！

你甚至不認為
那孩子有可能
是你的種！

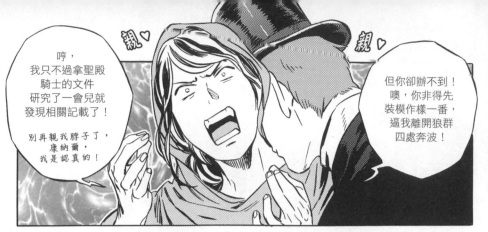

哼，
我只不過拿聖殿
騎士的文件
研究了一會兒就
發現相關記載了！

別再親我脖子了，
康納爾，
我是認真的！

親♥

親♥

但你卻辦不到！
噢，你非得先
裝模作樣一番，
逼我離開狼群
四處奔波！

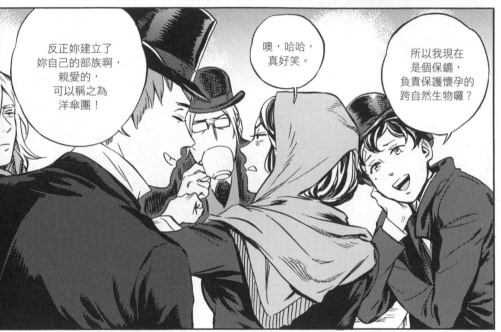

反正妳建立了
妳自己的部族啊，
親愛的，
可以稱之為
洋傘團！

噢，哈哈，
真好笑。

所以我現在
是個保鑣，
負責保護懷孕的
跨自然生物囉？

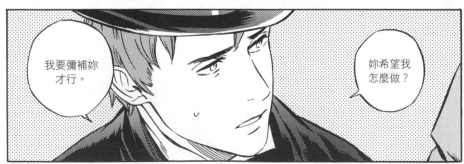

我要彌補妳
才行。

妳希望我
怎麼做？

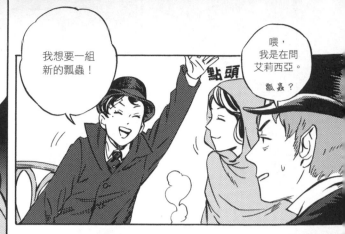

我要我自己的以太傳述儀，要最新的型號，不用水晶真空管的那種！

我想要一組新的瓢蟲！

喂，我是在問艾莉西亞。

瓢蟲？

點頭

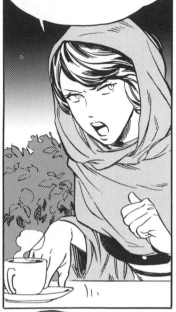

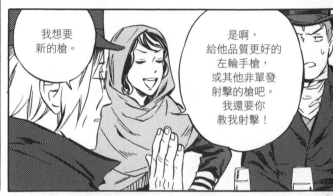

我想要新的槍。

是啊，給他品質更好的左輪手槍，或其他非單發射擊的槍吧。我還要你教我射擊！

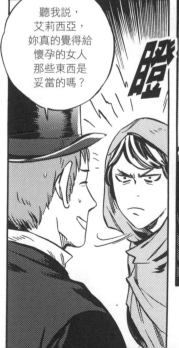

聽我説，艾莉西亞，妳真的覺得給懷孕的女人那些東西是妥當的嗎？

聳

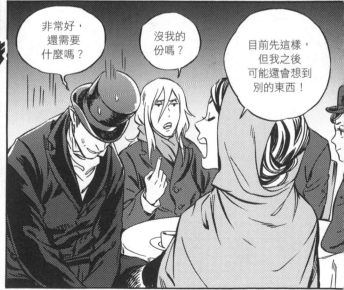

非常好，還需要什麼嗎？

沒我的份嗎？

目前先這樣，但我之後可能還會想到別的東西！

207

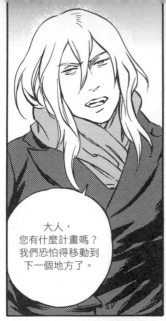

大人，
您有什麼計畫嗎？
我們恐怕得移動到
下一個地方了。

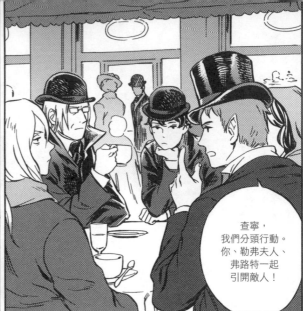

查寧，
我們分頭行動。
你、勒弗夫人、
弗路特一起
引開敵人！

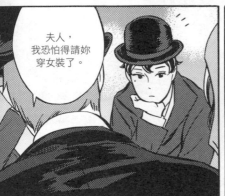

夫人，
我恐怕得請妳
穿女裝了。

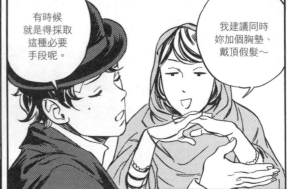

有時候
就是得採取
這種必要
手段呢。

我建議同時
妳加個胸墊、
戴頂假髮～

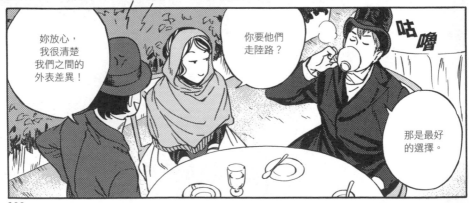

妳放心，
我很清楚
我們之間的
外表差異！

你要他們
走陸路？

咕嚕

那是最好
的選擇。

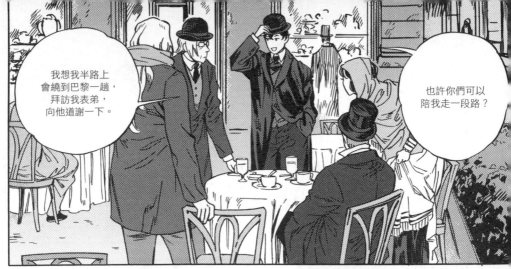

我想我半路上會繞到巴黎一趟，拜訪我表弟，向他道謝一下。

也許你們可以陪我走一段路？

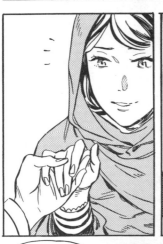

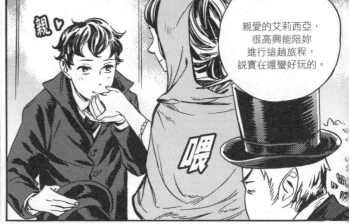

親♡

喂

親愛的艾莉西亞，很高興能陪妳進行這趟旅程，說實在還蠻好玩的。

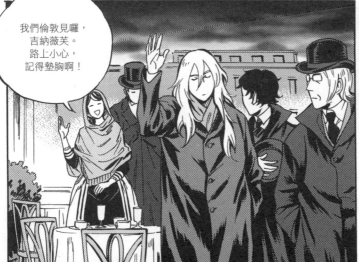

我們倫敦見囉，吉納薇芙。路上小心，記得墊胸啊！

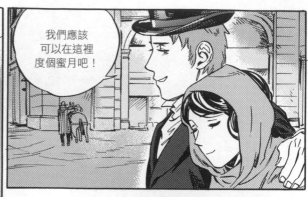

我們應該
可以在這裡
度個蜜月吧！

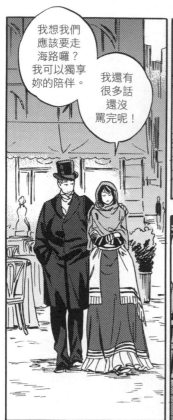

我想我們
應該要走
海路囉？
我可以獨享
妳的陪伴。

我還有
很多話
還沒
罵完呢！

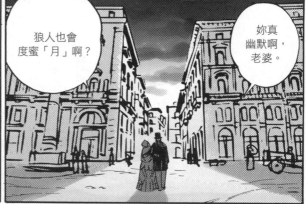

狼人也會
度蜜「月」啊？

妳真
幽默啊，
老婆。

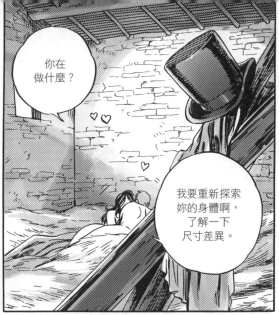

你在做什麼？

我要重新探索妳的身體啊，了解一下尺寸差異。

呵呵呵

親

親

……

我實在不知道你要怎麼看出差異，一開始又不會有什麼實際變化。

噢，我相信我找的到的。

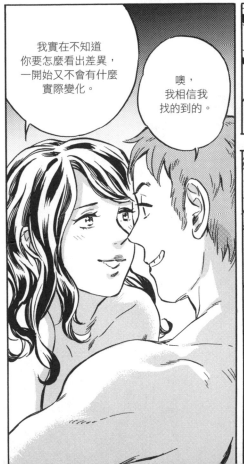

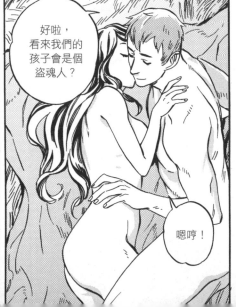

好啦，看來我們的孩子會是個盜魂人？

嗯哼！

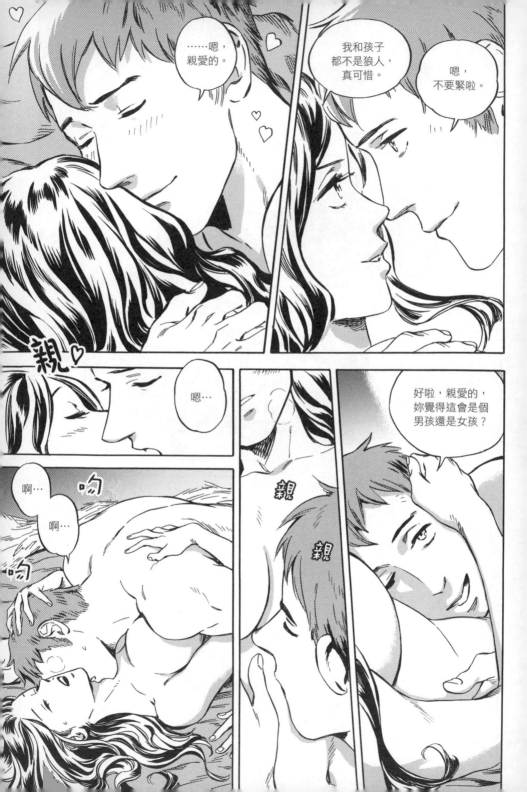

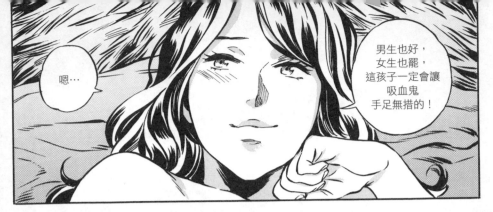

男生也好，
女生也罷，
這孩子一定會讓
吸血鬼
手足無措的！

嗯…

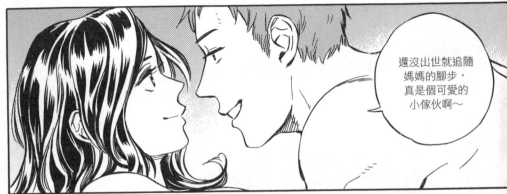

還沒出世就追隨
媽媽的腳步，
真是個可愛的
小傢伙啊～

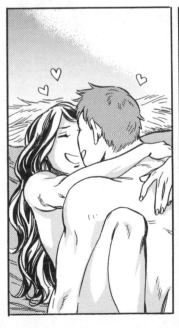

無魂者第三集　完

附錄漫畫!!

聖奧古斯丁皇子學校

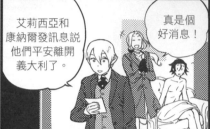

艾莉西亞和康納爾發訊息説他們平安離開義大利了。

真是個好消息!

鏘 鏘!

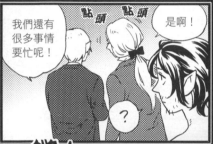

我們還有很多事情要忙呢!

點頭 點頭

是啊!

?

瀟灑!

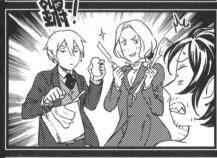

鏘!

蹦!

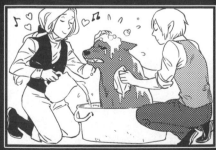

♪ ♫

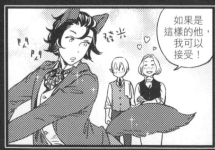

閃閃

發光

如果是這樣的他,我可以接受!

感謝大家支持這本書!!

— Rem ♡

終!

國家圖書館出版品預行編目資料

無魂者艾莉西亞 3 / 蓋兒.卡瑞格 (Gail Carri-
ger) 著；黃鴻硯譯. -- 初版. -- 臺北市：臉譜
出版：家庭傳媒城邦分公司發行, 2015.04-
冊；　公分. -- (Q小說)
譯自：SOULLESS: THE MANGA, Vol.3
ISBN 978-986-235-437-7(第3冊：平裝)

874.57　　　　　　　　　　　104001240

SOULLESS: THE MANGA ③

無魂者艾莉西亞3

FY1015

作者：蓋兒・卡瑞格（Gail Carriger）／漫畫：REM

譯者：黃鴻硯／編輯：黃亦安

美術編輯：陳泳勝／排版：漾格科技股份有限公司

企畫：蔡宛玲、陳彩玉／業務：陳玫潾／編輯總監：劉麗真／總經理：陳逸瑛

發行人：涂玉雲／出版：臉譜出版

發行：英屬蓋曼群島商家庭傳媒股份有限公司城邦分公司

台北市中山區民生東路 141 號 11 樓

客服專線：02-25007718；25007719

24 小時傳真專線：02-25001990；25001991

服務時間：週一至週五上午 09:30-12:00；下午 13:30-17:00

劃撥帳號：19863813 戶名：書虫股份有限公司

讀者服務信箱：service@readingclub.com.tw

城邦網址：http://www.cite.com.tw

香港發行所：城邦（香港）出版集團有限公司

香港灣仔駱克道 193 號東超商業中心 1 樓

電話：852-25086231 或 25086217 傳真：852-25789337

電子信箱：citehk@hknet.com

馬新發行所：城邦（新、馬）出版集團

Cite（M）Sdn. Bhd.（458372U）

41, Jalan Radin Anum, Bandar Baru Sri Petaling,

57000 Kuala Lumpur, Malaysia.

電話：603-90578822 傳真：603-90576622

E-mail：cite@cite.com.my

一版一刷：2015 年 4 月

ISBN：978-986-235-437-7

售價：220 元

（本書如有缺頁、破損、倒裝，請寄回更換）